예술가의 생각

고전 미술의 대가들
창작의 비밀을 말하다

예술가의 생각
The Mind of the Artist

레오나르도 다빈치 외 지음
시슬리 마거릿 파울 비니언 엮음
이지훈 박민혜 옮김

필요
한책

목차

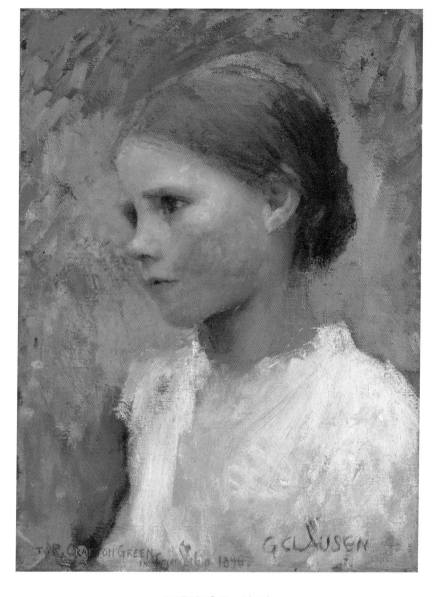

조지 클라우젠 「시골 소녀」(1896)
캔버스에 유채
40.6cm×30.5cm
개인 소장

서문

_조지 클라우젠

작품에 임하는 작업자들의 관점과 그 안에서 그들을 인도하는 원칙에 대한 견해를 얻는 것은 항상 흥미롭고 유익하다. 그리고 비니언 여사는 그런 말들을 모으고 정리하는 매우 유용한 일을 해냈다. 여기서는 많은 의견들이 제시되는데, 그들의 합의와 의견 불일치는 예술가가 가진 생각의 넓은 범위를 매우 매력적으로 보이게끔 만든다. 또한 위대한 작가들의 작품이 모호한 변덕이나 소위 영감에 바탕을 둔 게 아니라 명확한 지식을 이끌어내는 확실한 직관에 기초하고 있다는 걸 깨닫게 해준다. 그리고 그들은 세상의 이목을 끄는 데 실패한 많은 이들이 가진 단순한 장인으로서의 필요한 지식뿐만 아니라 자연의 법칙에 대한 지식도 갖고 있었음을 알 수 있다.

『예술가의 생각』이란 제목은 그 자체로 책 자신을 대변하기에 소개를 위한 말이 필요 없다. 전반적으로 여기에 실린

의견들은 조화와 일관성을 가지고 있으며, 연출적 충동이
표현에 대한 욕구가 되어야 하고, 예술은 언어여야 하며,
말해야 하는 것이 말하는 방식보다 더 중요함을 분명히
밝히고 있다. 표현에 대한 욕구는 예술가의 원동력이기도
하다. 표현은 일하는 방법을 알려 주고 통제하며 생동감 있게
한다. 그것은 손과 눈을 지배한다. 형상들은 태양에 빛나고
나무들은 바람에 움직이듯 삶과 자연스러움의 인상을 주어야
한다. 그럼으로써 자연이 살아있는 것처럼 느껴지고 대변되는
것이야말로 예술의 확고한 근거다. 노력은 이러한 감성을 가진
사람들을 의식적으로든 무의식적으로든 실현으로 이끌어
줄 것이다. 거기서부터가 배우는 사람의 출발점이어야 한다.
그것은 그가 자신의 모델을 면밀히 연구하는 일에 최대한
노력을 기울여야 할 필요성을 없애지 않는다. 오히려 그가
표현해야 한다고 느끼는 걸 조사하게끔 그를 자극하여, 생기
있고 필요한 것들을 찾게끔 만든다. 그럼으로써 예술가는
자신이 드러내고자 하는 주제의 핵심을 찌르는 열망으로,
가능한 한 최고의 완성도로 만들어진 작품을 스스로에게
선사하게 된다.

'자연에 대한 진실'은 드넓은 맨틀처럼 우리 모두를 보호한다.
그리고 그것은 사물의 외적인 측면뿐만 아니라 개인마다

다르게 갖게 되는, 사물을 통해 느끼는 내면의 의미와 감정을 다룬다. 그래서 이 책에서 마주치게 되는 관점들의 불가피한 차이는 본질에서 발견되는 합의와 비교하면 작은 문제일 뿐이다. 특히 자연의 관찰에 부과되는 스트레스를 그 예로 들 수 있다. 예술가는 현재, 과거를 선택하든 혹은 추상적인 이상을 묘사하기로 선택하든, 작품을 살리려면 자연에 대한 자신의 경험에서 그것들을 찾아야 한다. 그러나 동시에 매 단계마다 과거를 참고해야 한다. 그는 위대한 작가들이 풀었던 문제들이 자기 앞에 놓인 것과 똑같았음을 기억하며, 뒤러의 시대에 못지않게 "예술은 자연 속에 숨겨져 있으므로 예술가는 자연에게 이끌려 가게 된다"는 점을 기억하면서 그들이 만든 길을 찾아야 한다.

엮은이의 말
_시슬리 마거릿 파울 비니언

말할 필요도 없겠지만, 이 작은 책은 예술에 관해 글을 쓴
모든 예술가를 대표하는 의미로서 완성하려고 하지 않았다.
그러나 여기에 골라진 말들은 화가와 조각가들이 그들 삶과
시간의 전형으로서, 자신들 작품의 다양한 측면에 대해 말한
바를 대표하기에 충분하다고 여겨지기를 바란다. 이 목록을
만들면서, 나는 레오나르도 다빈치나 레이놀즈의 글처럼
유명하고 포괄적인 논문과 이론의 설명보다는 편지와 일기에
포함되어 있거나 회고록에 기록되어 있는 좀 더 친밀한
고백들과 작업 노트에 의지하였다. 이러한 선택에는 상당한
연구가 수반되었다. 그리고 종종 찾기 쉽지 않은 내용을
추적하면서, 특히 라파엘 페트루치 후작, 루이 디머 후작,
그리고 탠크레드 보레니우스 씨의 친절한 도움을 인정하지
않을 수 없다. 또한 번존스 양, 버니 필립 양, 왓츠 부인, C. W.
퍼스 부인, W. M. 로세티 씨, J. G. 밀레 씨, 사무엘 칼버트 씨,
시드니 코케렐 씨가 번존스, 휘슬러, 왓츠, 퍼스, D. G. 로세티,

매독스 브라운, 밀레, 에드워드 칼버트, 찰스 홀로이드 경,
헤링엄 부인, E. 멕커디 씨로부터 인용구를 사용할 수 있게끔
해줬고 뒤러, 프란시스코 올란다(미켈란젤로와의 대화),
첸니오 첸니니, 레오나르도 다빈치, 그리고 코로의 번역도
사용할 수 있게 해준 것에 대해 감사한다.

실수로 이름이 누락되었을 수 있는 다른 인용구의
저자들에게도 감사한다.

무엇보다도 남편의 조언과 도움에 감사한다.

C. M. B.

■ 이 책의 번역 저본은 시슬리 마거릿 파울 비니언이 기획하고 엮은 『The Mind of the Artist: Thoughts and Sayings of Painters and Sculptors on Their Art』(LONDON CHATTO&WINDUS, 1909)입니다.

■ 이 책에서 사용된 글꼴은 문체부 바탕체, 제주명조체, 함초롬바탕, KoPub바탕체, KoPub돋움체, KBIZ 한마음명조체, La Belle Aurore, SpoqaHanSans입니다.

■ 'XI 초상화PORTRAITURE'는 박민혜, 그 외의 내용은 모두 이지훈이 옮겼습니다.

■ 모든 각주는 편집자가 작성하였습니다.

■ 수록된 도판들 중 일부 작품들은 정확한 실제 사이즈를 알 수 없어서 해당 내용을 공란으로 두었습니다. 향후 정확한 정보를 얻게 되면 보완하겠습니다.

I
예술가의 마음
THE MIND OF THE ARTIST

1

예술이 가진 신비 속으로 스스로 파고 들어갈 수 있는 힘을
가진 화가는 보통 훌륭한 비평가이기도 하다.

_알프레드 스테방스Alfred Stevens

2

예술은 사랑처럼, 경쟁을 배제시키고 모두를 하나로 만든다.

_헨리 푸젤리Henry Fuseli

3

훌륭한 화가는 회화를 그리는 데 두 가지 주요 목적, 즉 육신과
영혼이 바라는 바를 가지고 있다. 첫 번째는 쉽고 두 번째는
어렵다. 왜냐하면 그는 팔다리의 자세와 움직임을 통해 두
번째 목적을 표현해야 하기 때문이다. 이것은 다른 어떤 류의
사람보다 이 일을 더 잘 하는 바보에게서 배워야 한다.

_레오나르도 다빈치Leonardo da Vinci

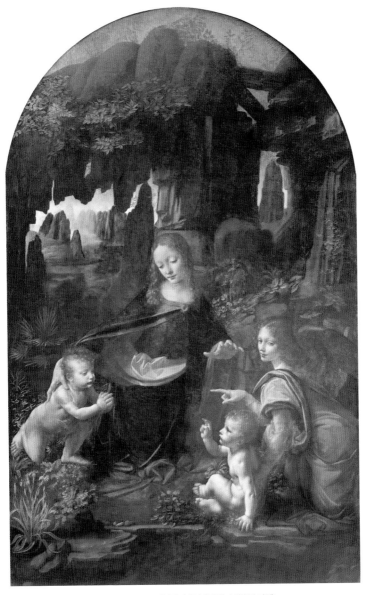

레오나르도 다빈치 「바위의 처녀」(1483~1486 년 사이)
패널에 유채
199cm×122cm
프랑스 루브르 박물관

4

내 생각에 인간의 형상이든 야생의 낯선 동물이든, 간단하고
쉬운 물고기든, 하늘의 새든, 또는 어떤 다른 피조물이든 간에
불멸의 신이 만든 작품과 가장 닮은 정교한 모방이야말로
훌륭하고 신성한 회화이다. 금색이나 은색이나 매우 밝은
색조로든, 오로지 펜과 연필로만 그렸든, 흑백 붓으로 칠했든
상관없다. 내게 있어 그 종에 속한 개개의 것들에 대한 완벽한
모방은 불멸하는 신의 작업을 모방하려는 욕구와 다를 바가
없다. 그리고 그것은 그 자체로 가장 숭고하고 가장 섬세하고
지적인 것을 재현한 회화 작품들 중에서도 가장 숭고하고
완벽할 것이다.

_미켈란젤로Michelangelo di Lodovico Buonarroti Simoni

5

회화의 기술은 교회의 봉사에 쓰이고, 그 과정에서 그리스도의
고통과 많은 다른 유익한 사례들을 제시한다. 또한 죽은
후의 인간의 모습을 보존한다. 그리고 땅, 물, 별 들의 치수를
기술하는 데 도움을 줌으로써 사람들은 더 많은 것을 알게
된다. 진실하고, 예술적이며, 사랑스러운 회화의 달성은

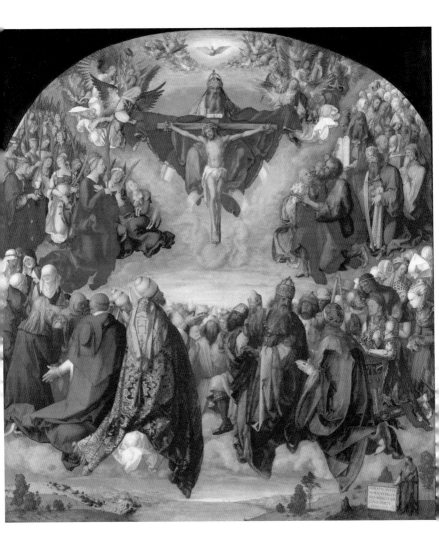

알브레히트 뒤러 「삼위일체의 경배」(1511)
포플러나무에 유채
135cm×123.4cm
오스트리아 빈 미술사 박물관

이루기 어렵다. 그것은 오랜 시간과, 거의 완벽하게
자유로워지기까지 연습된 손이 필요하다. 그러므로 그보다
부족한 사람은 하늘로부터의 영감에만 의존하게 되기 때문에
회화에 대하여 올바른 이해를 할 수 없다. 회화의 예술은
자신이 훌륭한 화가라는 이유만으로 진정한 구원을 베풀지
않으며 다른 사람들에게는 방언처럼 숨겨져 있기까지 하다.

_알브레히트 뒤러Albrecht Dürer

II
목표와 이상
AIMS AND IDEALS

1

하느님께서 너에게 요구하는 것보다 더 많이 주지 말라.
사람에게서도 또한 마찬가지다. 네가 하는 모든 일은
단순하게, 네 마음에서 시키는 일을 하라. 그의 마음이
너의 마음인 듯 네 마음이 현명하고 겸손할 때, 그는 너를
이해하게 되리라. 한 방울의 비는 또 다른 빗방울이며, 모든
것은 태양의 프리즘이다. 너는 그와 같을 수 없으니, 누구의
목숨이 한 사람의 숨결일 수 있던가? 오로지 자기 자신을
그와 평등하게 만들어야 비로소 그는 너와 교감하는 법을
익힐 수 있고, 마침내 그 위에 있는 네 자신을 가질 수 있다.
네가 물 위로 구부리지 않는 한 너는 네 이미지를 볼 수 없다.
그러므로 똑바로 서라. 그러면 그것은 너의 발치에서 비어져서
사라지리라. 그러나 그 자리에 그대로 있음은 알 테니, 이것은
네가 사람과 함께 하느님을 섬길 수 있음을 의미한다…. 너의
손과 영혼을 하느님과 함께 사람을 섬기도록 하여라….

_단테 가브리엘 로세티Dante Gabriel Rossetti

2

나는 이 세상이 상상과 환상의 세계임을 안다. 나는 이

세상에서 내가 그리는 모든 것들을 보지만, 내가 보는 걸 모두가 똑같이 보지는 않는다. 구두쇠의 눈에는 기니*가 태양보다 훨씬 더 아름답고, 돈을 들여 만든 가방은 포도로 가득찬 포도나무보다 더 아름다운 비율을 가지고 있다. 어떤 이에게 기쁨의 눈물을 흘리게끔 동요시키는 나무는 다른 사람들의 눈에는 길가에 서 있는 녹색의 존재일 뿐이다. …… 상상력을 가진 사람의 눈에 자연은 상상력 그 자체다.

_윌리엄 블레이크William Blake

3

회화는 보이는 것을 갖고 보이지 않는 것을 표현하는 기술일 뿐이다.

_외젠 프로망탱Eugène Fromentin

* 영국의 옛 금화 단위로 현재의 1.05파운드에 해당한다.

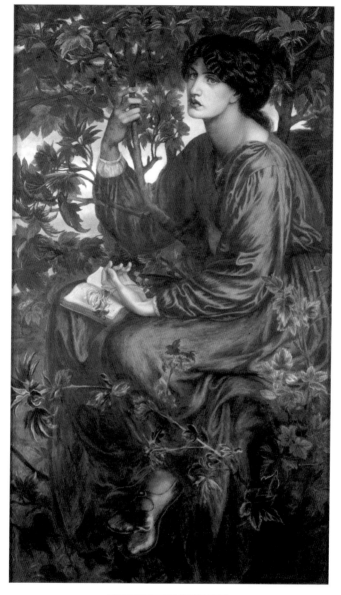

단테 가브리엘 로세티 「백일몽」(1880)
캔버스에 유채
157.5cm×92.7cm
영국 빅토리아 앤드 알버트 미술관

4

내가 말하는 회화는 작으며, 손과 발에 녹색과 회색의 의복을
걸친 소박하고 오래된, 그러나 매우 간소한 여성의 모습에
지나지 않는다.

그녀는 서 있다. 두 손을 가볍게 맞잡고, 눈을 진지하게 뜨고
있다.

이 회화 속의 얼굴과 손은 비록 매우 섬세하게 작업되었지만,
앉은 자리에서 단 한 번에 칠해졌기에 옷은 완성되지 않았다.
이 회화는 보자마자 마치 그림자가 드리운 물처럼, 나에게
경외심을 불러일으켰다. 나는 그 감정을 이미 말한 내용
이상으로 더 많이 설명하지는 않고자 한다. 왜냐하면 그 가장
매혹적인 경이로움은 말한 문자 그대로였기 때문이다. 당신은
회화를 그릴 때, 그런 모습이 보임을 알고 있다. 그러나 그것은
사람의 눈에 보일 수 있는 게 아니다.

_단테 가브리엘 로세티

5

수준 높은 예술의 위대한 작품은 고귀한 방식으로 취급되는
고귀한 주제로서, 우리의 가장 경건한 감정을 일깨우고,
우리의 너그러움과 예민함을 건드리거나, 우리의 보편적인
관대함과 부드러움을 매만지거나, 진지하게 만든다. 그리고
인간의 인내, 정의, 염원과 희망의 주제로서도 예술의
힘에 의해 특별한 의미를 갖고 훌륭하게 묘사된다. 우리는
미켈란젤로와 라파엘로, 티치아노, 터너에게서 만들어진 수준
높은 예술을 가지고 있다. 미켈란젤로와 라파엘로는 선의
장엄함으로, 티치아노는 주로 평온한 위엄으로, 터너는 특히
찬란한 광채로 우리의 가장 고귀한 감성에 호소한다.

_조지 프레드릭 왓츠George Frederic Watts

6
예술의 6개 규범

기운생동氣韻生動
골법용필骨法用筆
응물상형應物象形

수류부채隨類賦彩

경영위치經營位置

전이모사轉移模寫

운율과 활력, 해부학적 구조, 자연과의 적합성, 채색의 적합성,
예술적인 구성, 마무리.

_사혁謝赫

7

회화에서 가장 다루기 힘든 주제는 사람, 그 다음에 풍경, 그
다음에 개와 말, 그 다음에 건물이다. 고정된 물체는 어느
지점까지 그리기는 쉽지만, 완성시키기는 어렵기 때문이다.

_고개지顧愷之

8

먼저 이런 종류의 모방이 무엇인지 알고, 정의하는 일이
필요하다.

정의:

그것은 어떤 평탄한 표면 위에 선과 색으로 만들어진 태양
아래에서 볼 수 있는 모든 것들의 모조품이다. 그 목적은
기쁨을 주는 것이다.

이성적인 모든 사람이 배울 수 있는 원칙:

어떤 가시적인 물체도 빛이 없으면 나타낼 수 없다.

투명체透明體 없이는 어떤 가시적인 물체도 나타낼 수 없다.

경계 없이는 어떤 가시적인 물체도 나타낼 수 없다.

어떤 가시적인 물체도 색이 없으면 나타낼 수 없다.

어떤 가시적인 물체도 거리 없이 나타낼 수 없다.

어떤 가시적인 물체도 계기 없이 나타낼 수 없다.

추구는 배우는 게 아니다. 그것은 화가와 함께 태어난다.

_니콜라 푸생Nicholas Poussin

니콜라 푸생 「평온한 풍경」(1650~1651)
캔버스에 유채
97cm×131cm
미국 게티 센터

9

카베 여사*는 자신의 매력적인 논문에서 "회화를 그리는 데
있어서, 무엇보다도 초상화에 있어서, 영혼에게 말하는 것은
영혼이며 기술에게 말하는 것은 기술이 아니다"라고 말한다.
아마도 그녀 자신이 감지한 것보다 더 심오한 이 통찰은
미술 작품의 기법이 지나치게 규율화되어가는 상황에
대한 비판이다. 나는 백여 차례 넘게 스스로에게 말했다.
"물리적으로 말하자면, 회화를 그리는 것은 예술가의 영혼과
감상자의 영혼의 가교 역할을 할 뿐이다."

_외젠 들라크루아Eugène Delacroix

10

회화 예술은 아마도 모든 예술들 중에서 가장 경솔한 듯하다.
회화는 화가가 붓을 든 순간, 그의 도덕적인 상태에 대한
의심할 여지없는 증인이다. 회화는 그가 하고자 한 바를
드러낸다. 그의 우유부단함은 그의 무성의함만을 보여준다.
그가 무슨 말을 하든, 다른 사람들이 무슨 말을 하든 간에 그가
행하지 않은 일은 작품에서 전혀 발견되지 않는다. 산만함,

* 본명은 Marie-Élisabeth Blavot(1809?~1883). 19세기 프랑스 화가이자 교수.

한순간의 건망증, 따뜻한 감정의 빛, 통찰력 감소, 관심의 이완, 연구 대상에 대한 애정의 둔화, 회화 작업의 지루함과 열정, 작가가 가진 천성의 온갖 그늘, 심지어 감정의 추이까지, 이 모든 것들을 마치 우리 귀에 대고 말하듯 화가의 작품에서 알 수 있다.

_외젠 프로망탱

11

회화의 첫 번째 장점은 눈의 즐거움이다. 그러나 내 말은 지적 요소가 필요하지 않음을 의미하는 게 아니다. 회화는 훌륭한 시와 마찬가지다. … 세상의 모든 지성들이 시가 강판에 갈리듯 귀에 거슬리는 소리를 내며 나쁘게 되는 걸 막지는 못할 것이다. 우리에게는 귀가 있다고 말들은 한다. 그런 것처럼 모든 눈이 회화의 오묘함을 즐기기에 적합하지는 않다. 많은 사람들은 그릇된 눈이나 나태한 눈을 가지고 있기 때문이다. 그들은 말 그대로 사물을 볼 수 있기는 하겠지만, 가장 아름다운 것은 보이는 것들 너머에 있다.

_외젠 들라크루아

12

음악이 귀와 심장에 호소하듯이 내 작품이 눈과 마음에
호소했으면 한다. 나는 인류를 감동시키고 도움이 될 수
있는 말을 하고 싶다. 그리고 형상과 색으로 할 수 있는 만큼
말하고자 노력한다. 나는 할 수 없는 일보다 더 많은 일을 할
수 있다.

_조지 프레드릭 왓츠

13

제게 말할 기회를 주신다면, 매우 아름다운 여자를 그리려면
가장 아름다운 여자가 제 앞에 있어야 한다는 겁니다. 이
부분이 당신의 주군께서 저로 하여금 가장 위대한 아름다움을
고르는 데 도움을 줄 수 있는 부분이겠죠. 하지만 저는 좋은
판단과 훌륭한 여성 둘 다를 원하는 동시적인 욕구 아래 있기
때문에, 마음속에서 형성되는 특정한 생각에 시달립니다. 그
안에 예술적 탁월함이 담겨 있는지 아닌지는 알 수 없지만,
그게 제가 해야 하는 노동입니다.

_라파엘로Raffaello Sanzio

14

나에게 회화란 그 어떤 빛보다도 더 좋은 빛으로, 아무도
정의하거나 기억하지 못하고 오로지 갈망하기만 하는 땅에서,
과거에도 없었고 앞으로도 없을 천상의 아름다움으로 구성된
아름답고 낭만적인 꿈을 꾸는 걸 의미하며, 브륀힐드*의
기상과 함께 깨어나는 것이다.

_에드워드 번존스Edward Burne-Jones

* 게르만 신화의 전사를 의미하는 발키리들 중 한 명. 바그너의 오페라 「니벨룽의 반지」에
서는 아버지인 신 오딘의 명령을 따르지 않아 오딘의 저주를 받아 잠에 빠지게 된다.

귀스타브 쿠르베 「검은 개와 함께한 자화상」(1842)
캔버스에 유채
46.3cm × 55.5cm
프랑스 프티 팔레 미물관

15

나는 그것이 무엇이든 모든 것을 사랑한다.

_귀스타브 쿠르베Gustave Courbet

16

내가 내 색조를 찾는 일은 더없이 간단하다.

_귀스타브 쿠르베

17

많은 사람들은 예술이 완벽을 향해 무한정 진보할 수 있다고
생각한다. 잘못된 생각이다. 반드시 멈춰야 하는 한계가
있다. 그리고 이러한 이유 때문에 자연의 모방을 제어하는
조건들은 정해져 있다. 예를 들어 회화를 만드는 목적은
테두리가 있든 없든 평평한 표면에 다양한 착색 물질들 각각이
가지고 있는 의도들로 만들어진 어떤 것의 표현이다. 이렇듯
제한적이어야 할 이유가 있으므로, 완벽성의 한계를 예측하는
일은 쉽다. 회화를 만드는 과정에서 부과되는 모든 조건들에서

우리의 마음이 만족스러워졌을 때, 그것은 흥미가 없어질 것이다. 목적을 달성한 모든 것들의 운명이 그렇듯, 우리는 무관심해지고 버리게 된다.

_앙투안 조제프 비에르츠Antonie Joseph Wiertz

18

빅토르 위고는 셰익스피어에 관한 존경할 만한 저서에서 예술에는 진전이 없음을 증명하였다. 모델인 자연은 변화무쌍하며 예술은 자연의 테두리를 뛰어넘을 수 없다. 예술가들은 다른 거장들이 만든 것, 과거 거장들의 작품에서 표현의 완성도를 얻는다. 그럼으로써 발전하며, 그 다음에 실수가 벌어지면 일종의 휴식시간이 된다. 그리고 이따금씩 예술은 새로운 관례라는 '빛'을 포착한 사람이 일으킨 자극에 의해 새롭게 탄생하기도 한다.

_펠릭스 브라크몽Felix Bracquemond

앙투안 조제프 비에르츠 「파트로클로스의 몸을 두고 싸우는 그리스군과 트로이군」(1836)
캔버스에 유채
71cm × 126.3cm
벨기에 안트베르펜 왕립 미술관

19

화가는 … 자신의 팔레트를 실제의 무지개로 세팅하지 않는다.
그가 우리에게 영웅을 그리거나 자연 풍경을 그릴 때, 그는
(극劇 예술 산업에서처럼) 영웅의 캐릭터 속 살아있는 사람을
우리에게 보여 주지 않는다. 또한 진짜 바위나 나무나 물로
지형을 만들지 않는다. 다만 가공되었다는 점에서는 그것들과
유사성을 갖고 있다. 화가는 소리가 가진 자연 법칙과 성질로
작곡하는 음악가와 거의 같은 수준에서 모방하며, 그것들을
현실적으로 드러내게 만드는 법칙들에 얽매여 있다.
요컨대 물리학의 전체적인 대상, 즉, 모든 자연 감각은 주제,
대상, 모방의 재료에까지 이르는 모방 예술의 범위 안에
포함된다. 따라서 모든 훌륭한 예술은 축조하려는 추상적
개념에 있어서, 그 성격과 목적에 따라 특정한 물리적
과학들에 기반한다. 그러나 예술의 흐름 자체는 그러한
유관되는 물리학과는 완전히 다르다. 그러므로 생리학이나
해부학이 시나 극예술을 구성한다는 말은 음향학이나
화성학이 음악의 과학이라는 말, 광학과 회화, 기계학,
혹은 물리학의 다른 분야들이 건축학을 구성한다는 말보다
터무니없는 말이 아니다.

_윌리엄 다이스William Dyce

윌리엄 다이스 「리미니의 프란체스카」(1837)
캔버스에 유채
182.88cm×218cm
영국 스코틀랜드 내셔널 갤러리

20

마침내 나는 예술이라는 것을 본 적이 있는데, 위대한
작품이라고 해서 숙련된 기술을 가진 노동자를 압박해서
만들어낸 생활필수품보다 더 감명 깊지는 않았다. 고요한 존엄
속에서 나온 결과만이 유일하게 가치 있는 성취다. 그러므로
기술적으로 치열한 준비가 필요한 모든 것들 중 목판화야말로
우리에게 좋은 교훈을 준다.

_에드워드 칼버트Edward Calvert

21

회화는 창의와 비전이 훌륭히 자리잡은 시와 음악과는 달리
단지 필멸과 부패하는 물질의 복사된 표현을 위한 지저분한
허드렛일에 국한되어야 하는가? 아니, 그렇지 않다! 회화는
시와 음악처럼 불멸의 사상으로서 존재하며 기뻐 날뛴다.

_윌리엄 블레이크

22

누구든지 내면에 어떤 시를 가지고 있다면, 그는 그 시를 그려야 한다. 모두가 그 시를 말하고 썼을지언정, 대부분은 그리지 않았을 것이기 때문이다.

_윌리엄 모리스William Morris

23

양심과 소박함! 진실과 숭고함으로 가는 유일한 길이다.

_장 바티스트 카미유 코로Jean-Baptiste-Camille Corot

24

앵그르 학교*의 젊은이들은 스스로에게 약간 고답적인 면이 있다. 그들은 오로지 진지한 화가들의 모임에 가입하는 일 자체가 장점이라고 생각하는 듯하다. 진지한 회화란 그들이 여는 파티에서 나는 외침 소리다. 나는 드메이Jean François

* 화가 장 오귀스트 도미니크 앵그르는 1826년에 프랑스 국립 미술 학교의 교수가 되었다. 들라크루아는 앵그르의 신고전주의 경향에 대해 비판적이었다.

Demay*에게 재능 있는 사람들이 자신을 노예로 만드는 선동적인 도그마에 끌리거나 일시적으로 강요되는 편견에 의해 말할 가치조차 없는 일을 한다고 말했다. 예를 들어 세상의 견해에 따라, 만약 '아름다움'에 대한 유명한 외침**이 예술의 유일하고 유일한 목표라고 한다면 루벤스, 렘브란트, 북부의 토착 작가들처럼 다른 자질을 선호하는 사람들은 어떻게 되는가? 피에르 퓌제Pierre Puget***가 요구하는 순수함, 사실적 아름다움, 그리고 그 활기와도 작별이다. 일반적으로 말하자면, 북부 사람들은 아름다움에 덜 끌린다. 이탈리아 사람들은 장식을 선호한다. 이는 음악에도 똑같이 적용된다.

_외젠 들라크루아

25

지금은 과업이 더 쉽다. 그것은 세상 모든 것들에 흥미를 가지고, 인간을 인간의 자리에 다시 앉히는 것, 그리고 필요하다면 인간 없이 하는 작업에 대한 질문이기도 하다.

* 1798~1850. 프랑스의 풍경화가.

** 앵그르는 예술의 모든 품격은 아름다움에 집중되어야 한다고 말할 정도로 유미주의 성향을 보였다.

*** 1620~1694. 프랑스 바로크 시대를 대표하는 화가이자 조각가.

생각을 덜하고, 목표를 덜 높게 잡고, 더 자세히 보고, 더
잘 관찰하고, 다르게 그리는 순간이 왔다. 이것은 군중의
회화이자 성읍 사람과 일꾼과 벼락부자와 거리에 사는 사람의
회화이다. 온전히 그를 위해 한 것이고, 그로부터 만들어진
것이다. 이것은 겸손한 것 앞에서 겸손해지고 작은 것 앞에서
작아지고 미묘한 것 앞에서 미묘해지는 것에 관한 문제다.
소홀과 무시 없이, 친숙하게 그들의 사생활로, 다정하게
그들의 존재의 방식으로 들어가는 것이다. 그것은 동정심,
주의 깊은 호기심, 인내심의 문제이기도 하다. 따라서 천재라
함은 편견 없이, 누군가의 지식에 대한 의식 없이, 모델에게
자연스럽게 놀라고 매혹되며, 자신이 어떻게 표현할지를
오로지 자기 스스로에 관한 질문에 의해서 구성하는 사람이 될
것이다. 미화美化는 절대로, 절대로, 절대로 하지 말라! 그것은
거짓이며 쓸데없는 문제만 일으킨다. 명성에 걸맞는 모든
예술가들은 이처럼 자연스럽게, 그리고 무리 없이 보는 게
아닐까?

_외젠 프로망탱

외젠 프로망탱 「왜가리 사냥」(1865)
캔버스에 유채
99cm×142cm
프랑스 콩데 미술관

펠리시앙 롭스 「압생트를 마신 여자」(1853~1898년 사이)
아이보리 종이에 엘뤼오그라뷔르
33.5cm×22.5cm
미국 시카고 미술관

26

올겨울 파리에서 생활하면서 그린 에칭과 「압생트를 마신 여자」도 함께 보낸다. 마리 졸리엣Marie Joliet이라는 이 소녀는 매일 저녁 뷜리에 무도회장Bal Bullier에서 술에 취하면 죽은 눈빛이 살아났다. 나는 그녀를 내 곁에 앉히고 내가 본 것을 표현하려고 했다. 이것은 내가 수행해야 할 임무에 대한 원칙이다. 나는 책 삽화를 만들지 않기로 결심했는데, 그것은 '삶의 효과'에 기여하는 수단이 될 뿐 그 이상은 아니기 때문이다. 한 조각의 색깔로도 충분하다는, 그런 철없는 생각을 우리 이면에는 남겨둬야 한다. 인생! 우리는 삶을 표현하기 위해 노력해야 하리라. 그리고 그 일은 충분히 어렵다.

_펠리시앙 롭스Félicien Rops

27

그래서 이 저주받은 사실주의는 내 화가로서의 허영심에 본능적으로 호소했고, 모든 전통을 비웃으며 무지가 가진 자신감으로 소리 높여 외쳤다.
"자연으로 돌아가라!"

자연이라고! 아, 친구여, 그 외침이 내게 무슨 장난을 쳤는가.
아름다운 자연과 온갖 허튼소리로 나를 편하게 만들, 이
교리를 받을 사도는 어디에 있는가? 그것은 단지 그것일
뿐이다. 자, 세계는 주시하고 있었다. 바로 '피아노', '하얀
소녀', 템스강 주제들, 해병대원들을… 동료들에게 자신의
훌륭한 재능을 증명할 수 있다는 자만심에 부풀어 오른
한 사람이 그린 캔버스들을 보았는데, 거기에는 그것들의
소유자를 방탕한 학생이 아닌 오늘날의 명인으로 만들기 위한
엄격한 훈련만이 필요했다. 아, 왜 나는 앵그르의 제자가
아니었을까? 나는 그의 작품들에 대한 열정으로 이런 말을
하는 게 아니다. 나는 그의 회화들을 적당히 좋아할 뿐이다.
우리가 함께 살펴본 그의 캔버스들 중 몇 개는 매우 미심쩍은
양식으로 보인다. 사람들이 멋대로 부르듯 그리스식은 아니며,
프랑스식, 그것도 아주 악랄한 프랑스식도 아니다. 나는
우리가 이를 훨씬 뛰어넘어야 한다고 생각한다. 그 너머에
해야 할 훨씬 더 아름다운 것들이 있다. 다시 말하지만, 내가
왜 그의 제자가 아니었을까? 그가 우리에게 얼마나 도움이
되는 대가일 수 있었을까! 그의 지도는 얼마나 유익했겠는가!

 _제임스 애벗 맥닐 휘슬러James Abbott McNeill Whistler

28

예로부터 "누가 그리스와 로마 양식에서 우리를 구원할까?"라는 말이 전해져 왔다. 곧 우리는 이렇게 말하게 될 것이다. "누가 우리를 사실주의에서 구원할까?" 끊임없고 밀접한 삶의 모방만큼 피곤한 일은 없다. 풍부한 상상력을 가진 작품은 필연적으로 돌아오게 된다. 호머의 서사시는 항상 역사적 진실보다 선호될 것이다. 루벤스의 놀라운 장엄함은 평범한 인물에서 정확하게 베낀 모든 거짓보다 훌륭하다.

기계로서의 화가는 죽고 마음으로서의 화가는 남을 것이며 물질에 대한 정신의 승리는 영원하리라.

_앙투안 조제프 비에르츠

29

러시아 군인과 예술가 바실리 베레샤긴Василий Васи́льевич Вереща́гин*에 의해 만들어진 작은 책은 학생들에게 흥미롭게 다가온다. 사실주의자로서 그는 회화 제작자의 원칙에 입각한

* 1842~1904. 러시아의 전쟁화가로 사실적으로 그려낸 전쟁의 공포와 평화에 대한 열망을 담은 다수의 작품으로 국제적 명성을 누렸다.

모든 예술을 비난하며, 정확한 모방과 사건의 상황에만 의존한다. 하지만 사실성을 추구하면서, 비현실적인 게 되거나 영향을 받지 않으려는 노력, 실제 이후에 하는 그런 노력들은 완전히 비현실적이며 모방할 대상과는 전혀 다른 물질로 만들어짐을 잊어서는 안 된다. 회화 속에서는 어떤 것도 진짜가 아니다. 사실 화가의 예술이야말로 우리의 모든 활동들 중에서 가장 비현실적이다. 비록 예술은 자연에 기초해야 하지만, 예술과 자연은 분명 다르다. 어떤 종류의 주제에서 개연성은, 그 위반이 불쾌하지 않다면 위반해야 한다.

예술 작품 속의 모든 것들은 조화로워야 한다. 비록 우울과 황량함은 실제 삶에서 고통스러운 영향을 두텁게 새기겠지만, 공포의 오싹함을 느끼거나 깊은 동정심을 일깨우기 위해선 그런 부속물이 필요하다. 가장 끔찍한 상황은 가장 순수한 하늘 아래, 가장 사랑스러운 환경에서 일어날 수 있다. 인간의 감성은 외부 상황에 주의를 기울이려는 연민들에 너무 많은 영향을 받는다. 그러나 현실과 비슷한 인상을 갖춘 회화로 각성되기 위해서는 꼭 인위적인 보조장치가 동원되어야 한다. 일반적인 측면은 문제가 되거나 슬프기 때문이다.

_조지 프레드릭 왓츠

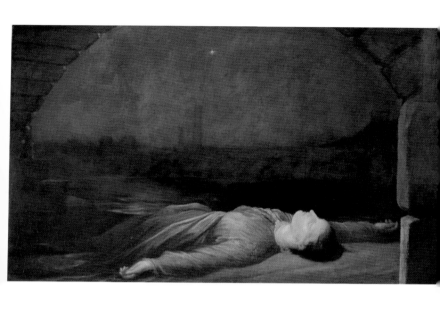

조지 프레드릭 왓츠 「익사체」(1848~1850)
캔버스에 유채
144.8cm×213.3cm
영국 왓츠 갤러리

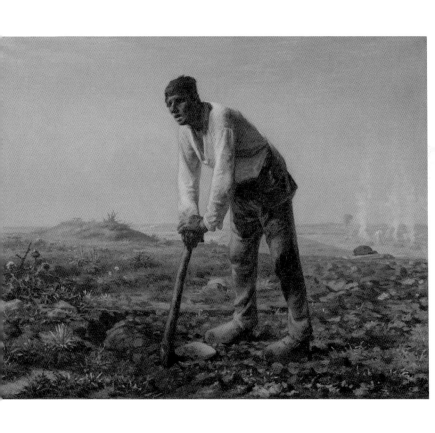

장 프랑수아 밀레 「괭이를 든 사람」(1860~1862년 사이로 추정)
캔버스에 유채
80cm×99.1cm
미국 게티 센터

30

나의 「괭이를 든 사람」에 관한 발언은 내게는 항상 이상해
보이는군. 그래서 자네가 그 발언을 나에게 반복해 준 게
고맙네. 왜냐하면 그들이 나에게 전가한 생각에 관해 다시 한
번 경악하게 만들기 때문이지. 어떤 클럽에서든 비평가들이
나를 만나본 적이 있나? 사회주의자, 그들은 열광하지! 음,
정말로, 오베르뉴Auvergne에서 온 사무원이 집에 편지를 쓸
때처럼, 나는 그 질문에 대답할 수 있다네.
"그들은 내가 생시몽주의자Saint-Simonian*라고 말하는데 그건
사실이 아니야. 나는 생시몽주의자가 뭔지 모르거든."

그들은 땀 흘려 생계를 이어갈 운명인 남자를 보면서 떠오르는
생각들을 그냥 그대로 인정할 수가 없는 걸까? 내가 전원의
매력을 부정한다고 말하는 사람들도 있더군. 하지만 나는
매력보다 더 많은 것들을 발견하는데, 바로 무한한 화려함을
발견하거든. 그리스도께서 말씀하시기를 "그러나 온갖
영화를 누린 솔로몬도 이 꽃 한 송이만큼 화려하게 차려
입지 못하였다"**라고 했네. 나는 민들레에게서 후광을 보고
주목하지. 그리고 멀리 있는 태양이 광활한 나라를 넘어서

* 생시몽(1760~1825)은 계몽주의의 영향을 받은 프랑스 사상가, 경제학자로 사회주의
의 선구자로 평가받으며, 그를 추종하는 이들을 가리킨다.

** 『공동번역 성서』 마태 복음 6장 29절.

구름 위로 자신의 영광을 보내는 걸 보고. 나는 평지에서도 똑같은 것들을 볼 수 있다네. 열심히 일하는 말들의 숨 속에서도 보여. 그리고 바위투성이인 곳에서 아침부터 숨이 차서 잠시 숨을 쉬려고 몸을 일으키려는, 숨이 턱 막힐 지경인 사람을 보고. 이 극은 화려함으로 둘러싸여 있지. 내가 발명한 게 아니라네. 그리고 이와 관련해선 오래 전에 '대지의 외침'이라는 표현이 발견되었고. 나의 비평가들은 학식과 취향을 가진 사람들이리라고 예상되는군. 그러나 나는 그들의 거죽을 뒤집어 쓸 수 없고, 내 평생 들판 외에는 아무것도 본 적이 없기 때문에, 내가 일하는 동안 보고 경험한 걸 말하려 노력할 따름이네.

_장 프랑수아 밀레]Jean François Millet

에드워드 번존스 「베들레헴의 별」(1890)
수채와 과슈
101.1cm×152cm
영국 버밍엄 박물관

31

세상에서 가장 어려운 일들 중 하나는 어떤 특정한 회화에서
얼마나 많은 사실성을 허용할지 결정하는 걸세. 이는 또한
매우 다양한 종류의 문제들이기도 하지. 예를 들어 나는 방패,
왕관, 한 쌍의 날개 혹은 그게 무엇이든 실제처럼 보이길
원하네. 뭐, 나는 원하는 걸 만들고, 또는 그걸 모델로 삼고,
연구하지. 그럼으로써 캔버스에 도달하는 건 순전히 상상해낸
그 무언가의 반영이라네. (내가 그린) 세 명의 동방박사들은
그런 왕관을 가진 적이 없지만 그들 모두가 왕관을 가졌다고
가정했을 때, 그를 표현한 효과는 사실적이었지. 왜냐하면
연구를 통해 만들어진 왕관이 사실적이었으니까.

_에드워드 번존스

32

당신은 이제 나의 모든 지적 거부가 내 온갖 마음과 바로
연결되어 있음과, 인간의 실수와 악을 행하는 광경이 내가
어렸을 때부터 내면에서 느꼈던 고요한 사색의 샘과 함께
예술을 행하는 데 있어서 동등하고도 강력한 동기가 됨을
이해하는가?

우리는 내가 갈망하는 원시 거주지의 초라한 지붕을 덮는
그늘진 잎에서 멀리, 나뭇가지들 사이에서 기르는 새들의
노래 소리에서 멀리, 그 모든 익숙한 것들로부터 멀어져 왔다.
우리는 얼마 전 그것들로부터 떠났다. 만약 머물렀다고 해도,
우리가 그런 것들을 계속 누릴 수 있었으리라고 생각하는가?

믿어라, 모든 것은 삼라만상으로부터 나온다. 생명을
부여하려면 먼저 그 모든 걸 받아들여야 한다.

어떤 시대, 종교, 예절, 역사, 기타 등등이 제공하는 자료에서
어떤 흥미를 얻든 간에, 무한한 조형으로 만들어지는 대기의
보편적 작용에 대한 이해 없이는 아무 소용이 없으리라.
공기가 움직이고 숨을 쉬는 것처럼 보이는 돌담은, 그런
보편적인 요소가 결여된 채 개인성만을 표현하는 미술관의
어떤 야심찬 작품보다도 더 웅장한 개념으로 여겨져야 한다.
르브룅Charles Le Brun*이나 리고Hyacinthe Rigaud**에 의한 루이
14세 초상화의 그 개인적이고 특별한 장엄함은 햇빛의 반짝임

* 샤를 르브룅(1619~1690)은 니콜라 푸생의 제자로 베르사유 궁전의 조경과 장식 감독
등을 맡아 활동했다.
** 이아생트 리고(1659~1743)는 루이 14세 시대를 대표하는 초상화가로 플랑드르 화풍
의 영향을 받은 그림들을 그렸다.

테오도르 루소 「서리」(1845)
캔버스에 유채
63.5cm×98cm
미국 월터스 미술관

속에서 맑게 빛나는 풀 한 다발의 담백함과 비교하면 아무것도
아니다.

_테오도르 루소Théodore Rousseau

33

영국에서 우리에게 대중 예술을 돌려줄 모든 일들 중, 영국의
청소는 맨 처음 해야 할 일이며 가장 필요하다. 아름다운 것을
만들려는 사람은 꼭 아름다운 곳에서 살아야 한다.

_윌리엄 모리스

34

전반적으로 봤을 때 아름다움이란 시장성을 보증하며, 예술
작품으로서나 기술 면에서 모두 훌륭하면 훌륭할수록 대중이
호감을 가질 가능성은 높다고 봐야 한다.

_윌리엄 모리스

III
예술과 사회
ART AND SOCIETY

1

미美의 언어에 둘러싸이면, 예술은 옛 화가나 조각가와
함께하는 것처럼 어렵지 않다. 인간 형태에 관한
페이디아스Pheidias*의 습관적 지식을 갖춘 현대 예술가에게는
어떤 해부학적 공부도 필요 없을 것이다. 어떤 베네치아
작가도 말을 마음으로 이해하고, 타고, 몸단장을 시키고,
작업실에 계속 데리고 있었던 오라스 베르네Horace Vernet**의
진실성과 확실성으로 말을 그리지 않았다. 모든 예술가들은
자신이 보는 것을, 자신의 주변을 그려야 한다. 더 정확하게
말하자면 모든 예술가들은 작품에서 그가 사는 시대의
성격을 반영하지 않는 한, 위대한 작품을 만들어낼 수 없다.
그것들로부터 자신의 주제를 가져올 필요성을 가질 뿐만
아니라, (만약 더 낮게 만들 수 있다면) 그 삶의 인상을
가져와야 한다. 페이디아스의 위대한 작품은 그 시대의 역사를
다루지 않는 대신, 그 세계가 보여 주는 가장 지적인 시기의
자질로 압축되어 있다. 또한 발명하거나 빌린 어떤 재료도
없이, 자연적인 대상의 친숙함에서 파생된 자연스러운 언어로
자신을 표현함으로써 모든 것을 손에 넣었다. 아름다움은
예술의 언어다. 이 말은 어쩌면 거의 자연스럽게 일어나는

* ?~?. 기원전 5세기의 그리스 조각가로 파르테논 신전 건립 총감독이었으며 고전 시대
양식을 대표한다.
** 1758~1836. 프랑스 화가로 고전적 화법으로 그려진 전쟁화들이 유명하다.

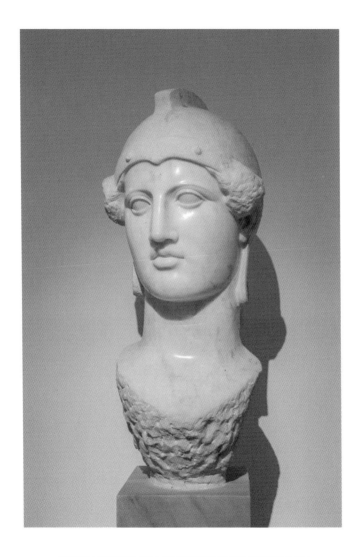

페이디아스 작품의 복제, 혹은 그의 문하생 「아테나의 머리」(기원전 2세기 추정)
펜텔릭 대리석
152cm×101.1cm
그리스 아테네 국립 고고학 박물관

가시적 형태로서의 명령적 사고이자, 혹은 글로 쓸 때 이 이상 요구되는 바가 없는 말이다. 그렇다고 해서 예술가나 시인에게 진지한 생각과 엄중한 연구에 대한 면죄부를 줄 수는 없다. 많은 부분에서 지금 시대는 과거보다 훨씬 더 진보했고, 비교할 수 없을 정도의 지식들로 가득 차 있다. 그러나 위대한 예술의 언어는 죽었고, 고귀한 아름다움은 더 이상 삶에 스며들지 않는다. 예술가가 위대한 이들의 말처럼 말하려 한다면 소멸된 형태의 연설로 돌아갈 의무가 있는 이유다. 요즘 예술가의 주위에는 항상 보이는 하늘과 나무와 바다를 제외하고 아름다운 것은 아무것도 보이지 않는다. 이는 그들이 주로 도시에 사는 사람들이기 때문이며 이러면 그는 충분한 삶을 사는 게 아니다. 그러나 예술이 붙든 것에 대한 진정한 평가에서도 실패의 이유를 찾을 수 있다. 만약 세상이 자연의 언어에 관심을 가졌다면, 예술은 말을 하지 않을 수 없었을 터이며 그 표현은 아마도, 단순한 아름다움일 것이다. 그러나 우리가 이 아름다움을 부여하기를 중단한 요즘에도, 만약 예술이 시대의 위대한 지적 전파와 함께 마땅한 자리를 차지해야 한다고 요구된다면, 그에 대한 반응은 의심의 여지가 없을 것이다.

_조지 프레드릭 왓츠

2

당신은 교양학과liberal arts*의 활용과 목적에 주목해야 한다.
왜냐하면 현재 유럽의 어떤 도시도 그것들을 성취하고 있지는
못하고 있기 때문이다. 그러므로 만약 멜버른에 있는 어떤
사람이 지금 작은 규모로라도 교양학과의 조건을 충족시키는
회화를 만든다면, 멜버른은 문명 도시들을 이끌게 될지도
모른다. 그러나 이를 성취할 수 있는 방법은 지도하려는
열망도, 경쟁심리의 안절부절도 아니다.

좋은 시는 그리든 쓰든, 크든 작든 아름다운 삶을 나타내야
한다. 그런데 그런 삶의 그런 아름다움을 계획한 누군가의
이름을 댈 수 있겠는가? 나는 칠해야 할 색깔의 악보에 대해
말함으로써 시를 그릴 수 있는 자격요건을 복잡하게 만들지
않을 생각이다. 왜냐하면 흑백으로도 충분했기 때문이다.
사랑의 고백을 표현하려는 그 시도는 바로 그 자체로 충분히
성취되었다.

_에드워드 칼버트

* 중세 유럽에서 문법·논리·수사·산술·기하·음악·천문의 자유 7과를 이르는 명칭. 중세
회화와 조각에서는 상징적인 형태로 자주 등장한다.

제임스 애벗 맥닐 휘슬러 「검은색과 황금색의 야상곡: 떨어지는 불꽃」(1875)
패널에 유채
60.3cm×46.4cm
미국 디트로이트 미술관

3

그래서 예술은 어리석게도 교육과 혼동되어 왔고, 동등한
자격이 있다고 여겨졌다. 하지만 품위, 개선, 문화와 육성은
결코 예술적 결과에 대한 논쟁으로 삼을 수 없다. 따라서
누군가가 음악을 위한 귀나 회화에 대한 안목이 전혀 없는 게
이 땅의 가장 뛰어난 학자나 가장 훌륭한 신사를 비난해야 할
이유는 되지 않는다. 단지 그의 마음이 렘브란트가 그린 바늘
자국이나 베토벤의 c단조 교향곡보다 대중적인 인쇄물이나
홀의 노래를 더 선호할 뿐이다.

그에게 자신의 안목 없음에 대해 말할 수 있는 재치 정도는
주어라. 그리고 배움에의 입문을 열등함의 증거로 여기지
못하게 하라.

예술은 발생한다. 어떤 창고도 그로부터 안전하지 않고,
어떤 왕자도 그에 의존할 수 없으며, 방대한 지성은 그것을
이끌어낼 수 없고, 기묘한 코미디와 거친 익살극에서는 그것을
보편화하려는 어리석은 노력을 한다.

마땅히 그럴 일이다. 그렇지 않으면 예술을 만들려는 모든
시도들은 무식한 사람들의 웅변, 자만하는 사람들의 열정에

기반하게 되리라.

_제임스 애벗 맥닐 휘슬러

4
예술은 성장하고 번성하지 못할 것이다. 모든 사람들에게
예술이 공유되지 않는 한 오래가지 못할 것이다. 그리고 나는
예술이 그렇게 되기를 바라지 않는다.

_윌리엄 모리스

5
아니, 예술은 타락의 요인이 아니다. 나무 그릇으로 술을
마시는 사람은 수정 컵으로 갈증을 해소하는 사람에 비하면
돌통에서 마시는 짐승에 가깝다. 그 유리에 모양을 부여한
예술가는 1초 호흡하는 동안 할 수 있는 간단한 기술들을 청동
틀에 반영하여, 양산된 나무 그릇보다 저렴하게 만들었다.
그럼으로써 어떤 체제의 발명가보다도 자신의 이웃을
개선시켰다. 그는 자신의 작품으로 웅변가들만이 일으킬 법한

장 바티스트 쥘 클라그만 「성 클로틸드」(1847)
대리석
프랑스 뤽상부르 공원

열망과도 같은, 물건을 활용하는 즐거움을 이웃에게 선사한 셈이다.

_장 바티스트 쥘 클라그만Jean-Baptiste-Jules Klagmann

6

즉흥연주자는 결코 훌륭한 시를 짓지 못한다.

_티치아노Tiziano

7

예술은 즐거운 여행이 아니다. 그것은 싸움이며 갈아 버리는 방앗간이다.

_장 프랑수아 밀레

IV
연구와 연습
STUDY AND TRAINING

1

라파엘로와 미켈란젤로는 그들에게 영감을 준 이 고상한
주제에 대한 호기심과 기쁨의 열정 덕분에 세상 끝까지
뻗어나간 불멸의 명성을 얻었다.

과학을 공부하지 않는 사람은, 무지하며 쉽게 만족하는
사람들로부터가 아니면 큰 찬사를 받는 작품을 만들 수 없다.

_장 구종Jean Goujon

2

화가가 될 사람은 자연스럽게 그쪽으로 방향을 틀어야 한다.

애정과 기쁨은 회화 예술에서 강박 관념보다 더 좋은
스승이다.

만약 정말로 훌륭한 화가가 되고자 한다면 아주 어릴 때부터
그 분야에서 교육을 받아야 한다. 그는 자유자재에 도달할
때까지 훌륭한 예술가들의 작품을 많이 모사해야 한다.

장 구종 「전쟁의 알레고리」(1639~1642)
프랑스 루브르 궁전 레스코 날개관 중앙 페디먼트

회화를 그린다는 것은 선택할 수 있는 어떤 가시적인 것을
평평한 표면에 그릴 수 있는 능력이다.

다른 무엇보다도 먼저 인간의 형상을 구분하고 축소하는
방법을 배우는 게 좋다.

_알브레히트 뒤러

3

화가는 회화에 들어가는 수학에 대한 지식을 필요로 하고,
자신의 학문에 공감하지 않는 동료들로부터 벗어나야 하고,
두뇌는 앞에 있는 대상의 성질을 각색하는 능력을 가져야
하며, 그 외의 다른 모든 관심사들로부터 해방되어야 한다.
그리고 만약 하나의 주제를 고려하고 검토하는 동안, 어떤
대상이 마음을 사로잡을 때처럼 다른 주제가 잠시 개입한다면,
그는 이 주제들 중 어느 것이 분석에 더 큰 어려움을
야기하는지 결정하고, 그 작업이 완전히 명백해질 때까지
추구한 후에 다른 주제에 대한 조사를 진행해야 한다. 그리고
무엇보다도 거울의 표면처럼 맑은 마음을 유지해야 한다.
거울의 표면은 거울 안에 있는 그려야 할 대상들의 색깔만큼

다양해져야 하며, 동료들은 이러한 연구에 관한 취향에서 닮은 사람들이어야 한다. 만약 그가 그런 사람들을 찾지 못한다면, 결국 혼자 조사하는 일에 익숙해져야 한다. 마침내 그는 교우 관계가 더 이상 도움이 되지 않음을 발견하게 될 것이다.

_레오나르도 다빈치

4

만약 당신이 어떤 살아있는 대상보다도 더 지속적으로 참고되고 본떠져서 원본의 지위를 갖게 된 다른 사람의 작품을 모사하기를 선호한다면, 훌륭한 회화보다는 적당한 조각을 모사하라고 권하고 싶다. 왜냐하면 회화의 모방은 우리의 손을 단지 유사하게 그리기 위해 습관화할 뿐이기 때문이다. 반면 조각된 원본으로부터 드로잉을 거치면 우리는 유사성뿐만 아니라 진짜 빛에 관해서도 배울 수 있다.

_레온 바티스타 알베르티Leon Battista Alberti

5

라파엘로에서부터 시작하여 옛 거장들을 비롯한 모든
훌륭한 화가들에게는 실물 크기의 밑그림과 과도하거나
부족하게 마감된 드로잉들로 만들어진 작은 이젤화들을 통해
자신들만의 프레스코화들을 계속 만들었다는 천 가지 증거가
있다. … 당신의 모델은 당신이 그리고자 하는 드로잉과
색상의 성격을 정확히 제공하지는 못하지만, 동시에 당신은
그가 없으면 할 수 있는 게 없다.

아킬레우스를 가장 잘 그리려면, 비록 모델을 꽤 비참하게
만들 수도 있겠지만 인간의 신체 구조와 움직임과 정조를 위해
그에게 의존해야 한다. 이에 대한 증거는 라파엘로가 자신의
신성한 회화 속 인물들의 움직임을 연구하기 위해 제자들을
활용했다는 점에서 확인할 수 있다.

당신의 재능이 무엇이든지 간에, 만약 자연으로부터의 공부를
거치지 않은 채 모델을 통해 바로 회화를 그리면, 당신이 항상
노예가 되어 있음을 회화들이 보여줄 것이다. 라파엘로는
그와 반대로 자연을 완전히 터득했기에 그의 마음은 자연으로
가득찼다. 그래서 자연에게 지배당하는 대신, 누군가로 하여금
라파엘로의 회화들 속에 자연 자신이 담기기 위해 그의 명령에

복종하고 있다고 말하게끔 만들었다.

_장 오귀스트 도미니크 앵그르Jean Auguste Dominique Ingres

6

아주 어린 시절부터 자연과 예술과 모든 것들을 수없이
모사하고 마무리함으로써 예술의 언어를 배울 때까지는
아무도 디자인을 할 수 없다. 나쁜 예술가와 좋은 예술가의
차이점은 나쁜 예술가는 많이 모사하는 것처럼 '보이며' 좋은
예술가는 실제로 모사'한다'는 것이다.

_윌리엄 블레이크

7

만약 예술가가 다른 사람들의 경험에서 빌려온 것들을 다
빼앗는다면, 독창적인 부분은 20분의 1에 지나지 않을 것이다.
그러므로 독창성만으로는 뛰어난 인재를 만들 수 없다.

_앙투안 조제프 비에르츠

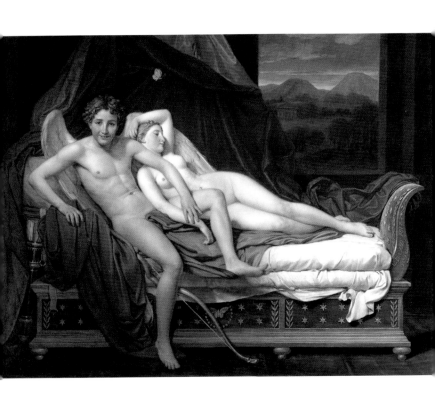

자크 루이 다비드 「큐피드와 프시케」(1817)
캔버스에 유채
221cm×282cm
미국 클리블랜드 미술관

8

화가로서 최고의 완성도에 도달하기 위해서는 고대 석상들과
친해져야 할 뿐만 아니라, 그것들에 대한 철저한 이해로 내심
깊이 가득 채워져야 한다고 확신한다.

_페테르 파울 루벤스Peter Paul Rubens

9

우선 훌륭한 대가가 연습이 아닌 자연을 통해 완성한 기술로
만든 회화를 모사하고, 그 다음은 강세, 같은 강세로 회화를
완성시키고, 그리고 좋은 모델을 통해 연구하는, 이러한
방법들로 연습해야 한다.

_레오나르도 다빈치

10

나는 순수하게 그리스적인 것을 하고 싶네. 그래서 오래된
조각상들을 눈여겨 보며 심지어 그 조각상들 중 일부는
모방하고자 하지. 그리스인들은 구도, 동세, 유형에서 이미

이어서 쓰던 것의 재현을 결코 서슴지 않았어. 그들은 모든 주의력과 기술을 그들 이전에 다른 사람들이 사용했던 아이디어를 완성하는 데 쏟았거든. 그들은 예술에서 아이디어를 표현하고 만들어내는 방식이 아이디어 자체보다 더 중요하다고 생각했기 때문이네.

옷을 주는 일, 즉 누군가의 생각에 딱 맞는 형태가 바로 예술가가 되는 길이지. … 그게 유일한 방법이야.

음, 나는 최선을 다했고 내 목적을 달성하기를 바라네.

_자크 루이 다비드Jacques-Louis David

11

우리들 중 누군가가 실제로 대 플리니우스Gaius Plinius Secundus*의 설명처럼 아펠레스Apelles**나 키트노스의 티만테스Timanthes of Cythnus***의 유명한 작품을 실제적으로

* 23~79. 로마의 관료이자 학자로 베수비오 화산이 폭발했을 때 폼페이로 시찰을 갔다가 순직했다. 그의 저작 『박물지』는 다양한 분야에 대한 설명을 담은 백과사전적 도서로 특히 33~37권은 고대 그리스 미술을 설명하는 부분이다.

** 기원전 4세기경 알렉산더 대왕의 궁정 화가.

*** 기원전 4세기경 그리스 화가로 폼페이에서 그의 회화의 복제본이 발견됐다.

묘사하려 할 때, 터무니없거나 완전한 이질감을 고대의
고귀한 위대함으로 만들어 낼 수 있을까? 각자 자신의
능력에 의지하다 보면, 내가 경건하게 따르려 애쓰는 그
위대한 영혼들을 물리치게 되어 더없이 훌륭한 오래된 와인
대신 끔찍하고 대충 짜인 미숙한 것을 만들게 될 것이다.
그러니 그들의 발자취를 기리기 위해서, 내가 비록 단순한
착상일지라도-솔직히 인정한다-그들의 명성을 얻을 수 있다고
가정하는 대신에 현실을 받아들이기로 했다.

_페테르 파울 루벤스

12

경력에 있어서 언젠가는 자신 밖에 있는 모든 것들을
경멸하는 게 아니라, 위대한 거장들을 모방하면서 그들의
작품에만 맹종하도록 하는 거의 맹목적인 광신주의를 단호히
물리치고, 그들의 작품에 대해서만 말하는 경지에 도달하는
게 절대적으로 필요하다. 그것은 루벤스에게 좋고, 이것은
라파엘로, 티치아노, 또는 미켈란젤로에게 좋은 것일 뿐이라고
스스로에게 말할 필요가 있다. 그들이 한 일은 그들 자신의
일이며 나는 이 대가나 저 대가에게 얽매이지 않는다며,

자신의 발견을 스스로 다루는 법을 배울 필요가 있다. 즉, 약간의 개인적 영감은 다른 모든 것에 필적하는 가치가 있다.

_외젠 들라크루아

13

페이디아스에서 클로디옹Clodion*, 코레조Correggio**에서 프라고나르Jean-Honoré Fragonard***에 이르기까지, 대가의 호칭을 받을 자격이 있는 사람들 중에서 가장 작거나 큰 사람에 이르기까지, 예술은 두 상반되는 것들을 조화시키려는 어려운 시도로서의 키메라를 추구해 왔다. 그 두 가지란 자연에 대한 비굴한 충실성과 작품이 완전한 창조물이라고 주장할 수 있을 정도의 자연로부터의 절대적인 독립성이다. 이것은 접근하는 시점의 차이에 의한 불안정한 성격, 즉 예술의 절대적인 난점에 의해 제시되는 지속적인 문제이기도 하다. 변형의 본능을 가진 예술로서는 자연에서 제시되는 것과 같은 주제를 만족시킬 공간을 유지할 수가 없다. 따라서 단

* 본명은 클로드 미셸Claude Michel(1738~1814). 프랑스 조각가로 그리스 로마 신화에 영향을 받은 걸작들을 만들었다.

** 본명은 안토니오 알레그리Antonio Allegri(1489~1534). 16세기 화가로 주로 이탈리아 파르마에서 활동하며 르네상스-바로크를 대표하는 걸작들을 남겼다.

*** 장 오노레 프라고나르(1732~1806). 18세기 프랑스 화가로 로코코 양식의 대가였다.

장오노레 프라고나르 「사랑의 진화: 만남」(1771~1773)
캔버스에 유채
317.5cm×243.8cm
미국 프릭 컬렉션

한 가지 공식은 자연을 표현하려는 총체성에 결코 적합할
수가 없다. 데생 화가는 그 형태에 대해 얘기할 것이며
컬러리스트는 색의 효과에 대해 얘기할 것이기 때문이다.

이러한 관점에서 보면, 자연은 원리, 요소, 공식, 관습, 도구와
같은 범주에 속하는 예술의 도구들 중 하나에 지나지 않는다.

_펠릭스 브라크몽

14

사람은 항상 자연을 모사하여, 바르게 보는 법을 배워야 한다.
그리고 고미술품과 거장 들을 연구해야 하는데, 흉내내기
위해서가 아니다. 다시 한 번 말하지만 보는 법을 배워야 한다.

너는 내가 너를 루브르 박물관으로 보내면 사람들이 '이상적인
미le beau idéal'라고 부르는 것을 자연 밖에서 찾으려 한다고
생각할 거라고 여기는가?

이런 어리석음으로 인해 안 좋은 시기에 예술이 퇴색되었다.
나는 너를 고미술품으로부터 자연을 보는 법을 배우게끔 하기

위해 그곳으로 보낸다. 왜냐하면 그것들은 자연 그 자체가
됐기 때문이다. 그러므로 사람은 그것들 가운데서 살아야만
하고, 그것들을 흡수해야 한다.

위대한 시기의 회화에 대해서도 마찬가지다. 내가 너에게
모사를 하라고 말했을 때, 너는 내가 너를 모방자로 만들고
싶어 한다고 생각하는가? 아니다, 나는 네가 나무로부터
수액을 가져왔으면 한다.

_장 오귀스트 도미니크 앵그르

15
자연의 엄격한 모사는 예술이 아니다. 그것은 전체적인 요소인
목적을 위한 수단일 뿐이다. 예술은 자연을 내세우면서도
본질을 드러내야 한다. 예술은 온갖 이미지를 무비판적으로
반영하는 거울이 아니다. 자신의 뜻대로 이미지를 만들어야
하는 게 예술가다. 그렇지 않으면 그의 작품은 성취될 수 없다.

_펠릭스 브라크몽

16

모든 음악의 음조를 포함하고 있는 건반처럼 자연은 모든
회화의 색과 형태를 가지고 있다. 그러나 예술가는 이
요소들에서 골라내고 선택하여 과학적으로 분류함으로써
미적인 결과를 만들 수 있다. 음악가가 혼돈으로부터 찬란한
조화를 만들어내는 순간까지 음표들을 모으고 코드를
구성하듯이.

화가에게 자연을 낚아채야 한다는 말은, 연주자에게 피아노
위로 앉아야 한다는 말과 같다.

_제임스 애벗 맥닐 휘슬러

17

투시도법을 완벽히 배우고, 사물의 모든 다양한 부분과 형태
들을 기억에 새겼다면, 당신은 종종 휴식을 위한 산책을 할 때,
말하고 논쟁하거나 웃거나 서로 부딪치는 사람들의 행동과
태도를 보거나 주목하여 주시하거나 간섭하는 방관자로서의
자신을 즐길 줄 알아야 한다. 그리고 재빨리 그 모습들을 항상
가지고 다녀야 마땅할 작은 노트에 그려 넣어라. 그리고 색을

넣어서 지워지지 않게끔 하라. 하지만 오래된 것은 새로운 것으로 바꾸어야 한다. 잊혀지지 않게끔 되도록 부지런하게 보존해야 할 것들이기 때문이다. 기억만으로는 모두 보존할 수 없을 정도로 너무 많은 형태와 행동들이 있기 때문에, 그 스케치들은 당신의 양식이자 스승이 될 것이다.

_레오나르도 다빈치

18

두 사람이 대화하기 위해 멈춘다. 나는 연필로 그들을 머리에서부터 자세하게 그리기 시작했다. 그들은 분리되어 있고 내 종이에는 파편밖에 없다. 몇몇 아이들은 교회 계단에 앉아 있다. 나는 시작한다. 아이들의 어머니가 그들을 부른다. 내 스케치북은 코끝과 머리 타래로 채워진다. 나는 전체적인 인물군 없이는 집에 가지 않기로 결심하고, 대량으로 그리기 위해 처음으로 유일하게 가능한 드로잉 방법인 크로키를 한다. 그것은 오늘날 우리 현대인들의 주요한 능력 중 하나이기도 하다. 나는 눈짓으로 자신을 드러내는 첫 번째 그룹을 그렸다. 만약 거기서 계속하면, 적어도 대체적인 등장인물을 그릴 수 있다. 만약 거기서 멈추면, 세부사항을 그리는 일로 넘어갈

수 있다. 나는 그런 훈련을 많이 하며 심지어 오페라 발레와 오페라 장면의 번개 같은 스케치들로 모자 안감을 덮기까지 했다.

_장 바티스트 카미유 코로

19
저기에 나의 모델이 있다(그 예술가는 장터를 가득 메운 군중을 가리켰다). 예술가는 어떤 예술가를 모방하는 게 아니라 자연을 연구함으로써 산다.

_에우폼포스Eupompus(기원전 4세기경 그리스 화가)

20
좋은 색채가 무엇인지를 명확하고 분명하게 배우려면, 항상 가까이에 있는 자연에의 의지보다 더 나은 해법은 없을 것이다. 진정한 장관과 비교하면 가장 좋은 채색의 회화들도 희미하고 미약하다.

그러나 모사하는 연습이 완전히 배제되어야 한다는 말은
아니며, 어느 정도 배움을 이룬 이후로 기계적인 회화
연습은 주목할 만한 추천 작품을 골라서 선택된 부분들만을
하도록 하라. 그 작품의 우수성이 보편적인 효과로 구성되어
있다면, 작품에 대한 기술적이고 대략적으로 관리된 가벼운
스케치들을 하는 게 적절할 수 있다. 그 스케치는 당신의
스타일을 규정하기 위해 항상 보관되어야 한다. 저 위대한
거장들의 필치를 베끼지 말고, 그들의 개념만을 베껴라.
그들의 발자취를 밟지 말고, 같은 길을 유지하려고 노력하라.
그들의 노동은 그들의 일반적인 원칙과 사고방식을 발명했다.
그들의 정신으로 자신을 갖추어라. 미켈란젤로나 라파엘로가
이 주제를 어떻게 다루었을지를 스스로 생각해 보라. 그리고
회화가 완성되었을 때 그들에게 보여지고 비판 받아야 한다고
생각하도록 하라. 이런 비슷한 종류의 시도라도 하면 힘이
솟구치리라고 본다.

_조슈아 레이놀즈Joshua Reynolds

21

무슨 뜻인가? 그동안 일했지만 성공하지 못했다니? 요구하는 가격을 받을 수 없었다는 말인가? 그렇다면 실제로 팔릴 때까지 더 가격을 낮추면 나아질 일이다. 아니면 단지 일에 만족하지 못한다는 뜻인가? 내가 아는 한 J 누구와 W 누구를 제외하고 일에 만족하는 사람은 아무도 없었다. 저리 가라! 일을 하는 동안 너는 틀림없이 향상되는 중이다. 밖으로 나갈 수 없을 때는 실내의 자연을 통해 무언가를 하여 손과 눈을 실전 상태로 유지하라. 자연에서 멀리 떨어진 곳에서 회화를 그리는 작업에 너무 깊게 빠지지 말라.

_찰스 킨Charles Keene

22

예술의 목적은 형태를 묘사하여, 무생물이든 생물이든 각각의 경우에 맞게끔 대상이 가진 영혼을 표현하는 것과 다름이 없다. 예술의 활용이란 사물의 복제품을 만드는 것이다. 만약 예술가가 자신이 그리려는 것의 특성을 철저히 알고 있다면 그는 분명 이름을 날릴 수 있다. 심오한 학식과 기억력을 가진 작가가 자유로운 글쓰기로 단어와 구절들을 무한히 공급한

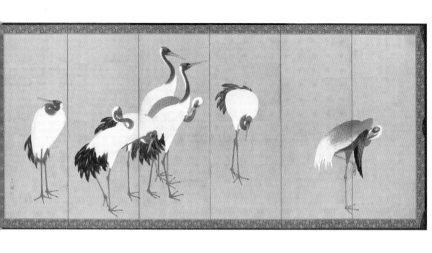

마루야마 오쿄 「군학도」 (좌척) (1772~1780)
6폭 병풍화
170.82cm×349.89cm
미국 로스앤젤레스 카운티 미술관

것처럼, 자연에서 회화를 그리면서 경험을 쌓은 화가는
의식적인 노력 없이 어떤 것이든 그릴 수 있다. 거장이
그린 모델에서 베끼는 일에 자신을 맡기는 예술가는 다른
사람이 만든 작품의 변환 이상으로는 오를 수 없는 운명을
갖게 된다. 한 옛 비평가는 글쓰기는 사물의 묘사나 사건의
서술로 끝나지만 회화는 실제 사물의 형태를 나타낼 수
있다고 말했다. 사물의 참된 묘사 없이는 회화 예술이 있을
수 없다. 고결한 감정과 그와 유사한 무언가는 사물의
외부 형태를 성공적으로 묘사한 후에야 나타난다. 예술의
초보자는 전자보다는 후자에 더 많은 노력을 기울여야 한다.
그는 자신의 생각에 따라 회화를 그리는 법을 배워야지,
옛 예술가의 모델을 함부로 따라 해서는 안 된다. 표절은
문인뿐만 아니라 화가에게도 피해야 할 범죄다.

_마루야마 오쿄円山応挙

23

화가 뒤러가 젊었을 때는 회화에서 특별하고 특이한 디자인을
좋아한다고 말하곤 했던 걸 기억한다. 그러나 그는 노년이
되자 자연을 관찰하기 위해서 노력했고 가능한 한 가까이에서

자연을 흉내내려고 노력했다. 그는 경험을 통해 자연으로부터
벗어나지 않는 게 얼마나 어려운지를 깨달은 것이다.

_필리프 멜란히톤Philipp Melanchthon*의 글에서 발췌

24

나는 화가들이 비록 자신들의 타락을 의도하지 않았음에도
불구하고, 자연과 함께 하는 것보다 자연 없이 더 잘할 수
있다고 인정한다거나, 그들 스스로의 표현에 따르면 작품에서
자연을 제외함을 인정했다는 얘기를 들었다. 그런 사상과
습관을 가진 화가는 참으로 절망적인 상태에 있다. 자연을
보는 예술, 즉 모델을 활용하는 예술은 사실상 우리의 모든
연구가 지향하는 중요한 지점이다. 연습만으로도 충분히
잘할 수 있다는 능력에 대해서는, 그 가치에 따라 평가하도록
하라. 그러나 나는 그 능력이 정확하고, 훌륭하게, 완성된
회화를 제작하는 데 있어 어떤 식으로 충분할 수 있는지 알지
못한다. 그런 자격을 가질 만한 작품들은 결코 만들어지지
않았으며, 기억력만으로는 결코 탄생할 수 없을 것이다.
그리고 감히 말하건대 예술의 일반 원리를 충분히 담아낸

* 1497~1560. 온건파 성향의 독일 개신교 종교개혁가.

작업을 한 예술가, 요컨대 모델의 도움을 받아 우수성이
어떻게 구성되는지 아는 훌륭한 예술가들의 작업들로 이뤄진
취향을 가진 작가가 그를 활용할 수 있는 기술을 배웠다고
가정한다면, 그러한 장점을 금지당한 채 살았던 위대한
화가들을 능가하게 될 것이다.

_조슈아 레이놀즈

25

흉내내지 말고, 다른 사람을 따르지 마라. 너는 항상 그들 뒤에
있게 되리라.

_장 바티스트 카미유 코로

26

어떤 주제가 시선과 마음을 단호하고 분명하게 끌지 않는 한
결코 그 주제를 그리지 마라.

_장 바티스트 카미유 코로

장 바티스트 카미유 코로 「황야의 하갈」(1835)
캔버스에 유채
180.3cm×270.5cm
미국 메트로폴리탄 미술관

27

나는 풍경이든 인물이든 자연에게서 받은 인상의 결과가
아니면 그 무엇도 그리지 않을 것이다.

_장 프랑수아 밀레

28

자연은 철저하게 단순한 개인적 감정에 따라 해석해야 하며,
옛 거장이나 동시대 사람들이 알고 있는 내용과 완전히
동떨어져야 한다. 오직 이렇게 해야만 진정으로 감성적인
작업을 할 수 있다. 나는 자신의 능력을 발휘하지 못하는
재능 있는 사람들을 알고 있다. 그런 사람들은 끊임없이
좋은 기회가 주어지지만 그 기회들을 활용하지 못하는
당구 선수처럼 보인다. 만약 내가 그 사람과 게임을 하게
된다면, 나는 "아주 좋아, 다음에는 더 이상 너를 봐주지
않을 거야"라고 말할 것이다. 만일 내가 심판좌에 앉는다면,
천부적인 재능을 낭비하는 그 비참한 생물들을 벌함으로써
그들의 마음을 일터로 돌릴 것이다.

_장 바티스트 카미유 코로

29

지성이 없는 감각은 조야하고 거짓스럽다. 매우 멀리 떨어진 거리에서의 농담법에 충실한 필치로 된 섬세함, 그런 부류의 기술은 지성이 없이는 관찰하는 게 불가능한 명쾌하고 진실된 관계의 묘사에 필연적으로 투자해야 하기 마련이다. 그러므로 보이는 것을 그리되 보이는 것을 알아야 한다.

오로지 본 것으로부터 사랑하는 것을 찾아내어 그려야 하며, 그 정수를 불필요한 부속물들로부터 분리할 수 있게끔 스스로를 훈련시켜라. 그러면 결정적인 특색이 열정적인 수준으로 달려들게 될 것이다. 그 외의 나머지 부분의 표현들은 통합하고, 조율의 넓은 가능성 속에서 동기화해야 한다.

뻔뻔스럽게도 건방지거나 무관한 것은 과감히 생략해야 하며, 열정의 특징이 허세 부리는 표현으로 나오지 않도록 조심해야 한다.

만드는 과정 전체에서 중요성이나 의미가 없는 덧칠은 없어야 한다. 그것은 수치는 아니지만 반대로 명예 또한 될 수 없으며 공부를 하면 할수록 덧칠은 줄어들 것이다. 막연한 덧칠을

에드워드 칼버트 「다리」(1828)
드라이포인트
10.9cm×17.8cm
미국 예일 영국 미술관

거부하기로 결심하고, 사려 깊은 작업의 느릿함으로 끈기 있게
작업하면 마침내 고결한 양식을 얻을 수 있다.

_에드워드 칼버트

30

나는 8월 25일 월요일에 옹플뢰르Honfleur*를 향해 출발했다.
그곳에서 매우 축복받은 정신 상태로 9월 5일까지 머물렀다.

거기서 나는 머리와 눈을 통해 마음 속 효과들을 수확하는
작업을 했다. 그리고 모든 것들을 다시 한 번 검토해 보며
작품으로서의 완성을 갈망하는 형상들을 내 안에 불러 모았다.
일단 나는 무無로부터 이 모든 세계를 환기시켰고, 직시했고,
각각의 것들이 어디에 있어야 할지를 찾아내어, 파리로 돌아와
자연의 허락을 구하여 확실하게 진전해야 했다. 자연은 나를
정당화시켜 주었으며, 경건한 마음으로 다가오는 사람들에게
친절하기에 나에게도 자신의 은총을 아낌없이 베풀었다.

_피에르 퓌비 드 샤반Pierre Puvis de Chavannes

* 프랑스 칼바도스주, 센강의 하류 지점에 위치해 있는 항구도시.

피에르 퓌비 드 샤반 「해변의 소녀들」(1879)
캔버스에 유채
47cm×61cm
프랑스 오르세 미술관

프란시스코 올란다 「『세상이 그려진 시대De Aetatibus Mundi Imagines』 중 천지창조의 첫날」(1545)
베이지색 종이에 연필, 붓, 펜, 과슈
43cm×30cm
스페인 국립 도서관

31

아마 알고 계시겠지만 프란시스코 올란다Francisco d'Ollanda*가 우리의 미학에서 굉장한 아름다움을 갖고 있다고 말씀드리고 싶습니다. 그리고 제 생각에는, 당신이 가장 높이 평가하는 기준이란 작가가 회화에서 무척 많이 노력하고 애쓰는, 즉 노동과 연구에 관한 많은 수행량이 작업이 끝난 후에 드러나는 작업이겠죠. 하지만 많은 작품들이 빠르고, 노력 없이, 매우 쉽게 만들어진 것처럼 보여도, 그렇지 않습니다. 그리고 그렇게 작업되었다는 자체가 매우 훌륭한 아름다움일 수 있습니다. 때때로, 매우 드물게 어떤 작품들은 제가 말한 대로 거의 일하지 않고도 만들어집니다. 그러나 대부분의 작품들은 힘든 작업에 의해 만들어지지만 매우 빨리 만들어진 것처럼 보입니다.

_미켈란젤로

* 1517~1585. 르네상스 시대를 대표하는 포르투갈 궁정화가이자 건축가. 예술의 본질을 논하는 논문집을 집필한 저술가이기도 하며 미켈란젤로와 친분을 갖고 있었다. 우의적인 화풍의 그림들을 그렸으며 여기서 미켈란젤로는 그런 올란다의 작품을 예로 들며 화가의 작품이 보기에는 간단해 보여도 간단하게 만들어지는 게 아님을 말하고 있다.

V

일하는 방식들

METHODS OF WORK

1

모든 성공적인 작업은 신속하게 수행되며, 신속성은 비어
있는 부분이 적을 때에만 실행이 가능하다. 아무도 독수리의
민첩함을 비난하지 않는 것처럼.

만드는 과정의 어려움을 알지 못하는 이에게 결실이 맺어진
모든 시대에서 주목해야 할 공통적 특징인 신속한 시도란
겉치레일 뿐이다.

_에드워드 칼버트

2

저는 큰 회화를 계획하고 있고, 당신의 말을 모두 존중하지만
대중을 즐겁게 하기 위한 계획을 바꾸려는 생각은 없습니다.
날씨와 인상의 변화는 언제나 다양합니다. 그러므로 만약 빌렘
판 데르 벨데Willem Van der Velde*가 그의 바다 회화들, 또는
야코프 판 라위즈달Jacob van Ruisdael**이 폭포, 또는 마인데르트

* 화가 빌렘 판 데르 벨데는 아버지(1610/11~1693)와 아들(1633~1707)이 있으며 둘
다 해양 관련 회화 작품들로 유명하다.

** 1628/9~1682. 17세기 네덜란드의 풍경화가.

빌렘 판 데르 벨데(아들) 「평온한 바다의 네덜란드 배들」(1665년 추정)
캔버스에 유채
86.8cm×120cm
네덜란드 암스테르담 국립 미술관

호베마Meindert Hobbema*가 고향 숲을 그리지 않았다면? 세상은 예술에서 수많은 특색들을 잃었을 것입니다. 당신이 물질적 변화를 원치 않는다는 걸 알지만, 저는 주제가 회화를 만든다는 그럴 듯한 논쟁과, 심지어 토머스 로렌스Thomas Lawrence** 같은 사람들과도 높은 자리에서 싸워야 합니다. 아마도 당신은 저녁 식사의 효과가 좋을지도 모르겠다고 생각할 수도 있고 실제로 그게 제 새로운 추종자들을 얻을 수 있게끔 도울지도 모르죠. 하지만 대신 오래된 많은 것들을 잃게 됩니다. 저는 제가 못을 박고 있다고 상상합니다. 지금껏 그걸 어떻게든 해왔으며 안착시키기 위해 인내하는 중입니다. 그런데 특정한 못이 굳건히 있는데도 불구하고, 다른 것들을 두들기기 위해 그만두면 비록 나 자신은 즐거워질 수 있어도 첫 번째를 넘어서 나아갈 수 없습니다. 어떤 한 가지 일조차도 잘할 수 없는 사람은 다른 어떤 일에서도 똑같이 잘할 수 없을 것입니다. 이는 다양함에 관한 가장 위대한 대가인 셰익스피어가 증명한 진실이죠.

_존 컨스터블John Constable

* 1638~1709. 야코프 판 라위즈달의 제자로 네덜란드 풍경화가.

** 1769~1830. 영국의 초상화가이며 당시 영국 왕립 미술 아카데미의 네 번째 원장이었다.

3

어쩔 수 없다. 내 손에서 작품이 떠나게 될 때, 만일 약간의 결점을 발견하면 고치려고 노력해야 하는 게 당연하며, 뒤따르는 일은 내가 어쩔 수 없는 부분이다. 나는 작품의 머리를 한 번 만지면 사흘 동안 작업을 하며 여섯 번 이상 망치게 된다.

_포드 매독스 브라운Ford Madox Brown

4

예술과 같은 문학에서의 대가들의 거친 스케치는 저속한 무리가 아니라 감식가를 위한 것이다.

_앙투안 오귀스탱 프레오Antoine-Augustin Préault

포드 매독스 브라운 「아일랜드 소녀」(1860)
보드 위 캔버스에 유채
28.6cm×27.6cm
미국 예일 영국 미술관

앙투안 오귀스탱 프레오 「학살」(1834)
청동 부조
1m×1.4m
프랑스 샤르트르 순수 미술관

5

화가들이 일반적으로 자신들의 작품을 위해 그리는 진솔한
스케치 혹은 드로잉들은 고도의 상상력을 자극하는 즐거움을
준다. 미세하게, 구성과 인물에 담긴 사상이 위치한 확정되지
않는 드로잉은 방금 말했듯이 화가가 만들어 낼 수 있는
결과보다 더 많은 상상력을 제공할 수 있다. 그래서 우리는
종종 완성된 작품이 스케치에서 우러나온 기대를 저버리는
경우를 발견한다. 그리고 이 상상력의 힘이야말로 위대한
화가들의 회화 목록을 볼 때 느낄 무척 즐거운 이유들 중
하나이다.

_조슈아 레이놀즈

6

나는 이 작품을 만드는 데 사용한 모든 스케치들을 지금 막
살펴보고 있다. 처음부터 스스로를 완전히 만족시킨 사람이
얼마나 있겠는가? 그리고 회화가 진일보한 시점에서도
미약하거나 불충분하거나 잘못 구성된 것처럼 보이는 사람은
얼마나 많겠는가? 나는 종종 최고의 걸작을 만드는 일이
곧 엄청난 양의 노동량을 뜻한다고 자신하지 못한다. 다만

수정하면 할수록 표현은 더 좋아질 것이다…. 비록 그 필치는 사라지지만, 그리고 기술력의 불꽃이 더 이상 회화의 주요한 장점이 되지는 않겠지만, 이 방법에 대해서는 의심의 여지가 없다. 그리고 사방에서 자신의 생각을 돌이켜보는 이 강렬한 노동 후에는, 손이 마지막 필촉이 갈망하던 날렵함을 주는 데 더 빠르고 확실하게 복종하는 일이 어찌나 자주 일어나는지.

_외젠 들라크루아

7

'완료'라는 말의 의미에 대해 동의하도록 하자. 회화의 완성은 그 안에 있는 세부적인 요소들의 양이 아니라 일반적인 효과가 옳게 쓰였느냐에 달려 있다. 회화는 프레임에 의해서만 제한되는 게 아니다. 주제가 무엇이든 간에, 눈을 계속해서 끄는 주된 대상이 있어야 한다. 다른 물체들은 이것의 보완물일 뿐, 덜 흥미롭다. 그리고 그 후에 그것들은 더 이상 아무것도 눈에 남지 않는다.

그것들이 회화에 담긴 진짜 한계다. 주된 대상은 작품의 관람객들에게도 그렇게 보여야만 한다. 그럼으로써 사람들이

항상 주된 대상 쪽으로 돌아가게끔 해야 하며, 점점 더 많은 결정決定들로 그 색깔이 드러나게끔 해야 한다.

_테오도르 루소

8
프로토게네스*에 대하여

그는 위대한 대가였지만 완벽하게 만들려고 노력하는 바람에 종종 조각들을 망쳤다. 그는 언제 잘 끝내야 하는지 몰랐다. 사람은 너무 많이 할 수 있을 뿐만 아니라 너무 적게 할 수도 있다. 무엇이 충분한지 아는 사람이야말로 정말로 능숙한 기술자다.

_아펠레스Apelles

* 기원전 4세기에 로도스에서 활동했던 그리스의 화가 겸 조각가로 아펠레스와는 경쟁 관계였다.

VI
매너리즘
MANNER

1

관습은 항상 유혹적이다. 그것은 이미 이뤄진 결과를 적거나 과도하게 모방한 상태이며, 따라서 항상 그럴 듯하다. 그것은 다른 사람들의 노고를 이용함으로써 명성과 명예가 있는 지름길을 약속한다. 무지한 세계가 느끼는 경이로움은 으레 즉각적인 호평으로 이어지기 때문이다. 그것은 항상 감미롭고, 화려하고, 그럴 듯하며, 눈에 띈다. 관습은 서서히 다가오며 출세, 아첨, 기타 등등에 의해 길러지는 만큼, 정말 위대해지고자 하는 모든 화가들은 끊임없이 경계해야 한다. 자연에 대한 가깝고도 지속적인 관찰만이 매너리즘의 위험으로부터 보호할 수 있게 해준다.

_존 컨스터블

2

끈적거리며 칙칙해지고 푸르게 무거워지는 쓸모없는 임파스토impasto에* 대한 신성한 두려움을 가져라. 그게 의심스러워지는 그림을 다소 그렸을 때, 일단 처리할 수 있을 때까지 기다려라. 그리고 판단하라. 만약 불량품이라

* 물감을 두껍게 칠하는 기법.

여겨지면, 색소의 명도를 망치는 해진 천으로 문지르지 말고, 팔레트 나이프로 단호히 제거하라. 캔버스에는 처음으로 도료를 칠할 걸 대비하여 소소한 노동으로 돌아와 마감을 지을 수 있게끔 섬세한 기초는 남겨둬야 한다. 색소를 뭉쳐 덩어리 짓는 건 혐오스러운 일이다. 24시간 안에 금은 납으로 변한다.

_피에르 퓌비 드 샤반

3

나는 여섯 살 때부터 그림을 그리기 시작했고, 학교에서 나와 일하는 여든네 해 동안 내내 내 생각은 항상 그림으로 기울곤 했다.

좁은 공간에서 모든 것의 표현은 불가능하기 때문에, 나는 오로지 주황색과 진홍색, 남색과 녹색 사이의 차이, 그리고 원형과 사각형, 직선과 곡선을 다루는 법만을 가르치고자 했다. 만약 내가 이 책의 속편을 만든다면, 나는 아이들에게 바다의 난폭함, 급류의 돌진, 잔잔한 웅덩이의 평온함, 그리고 땅의 생명체들의 허약함과 강인함의 단계적 면모를 보여주고자 한다. 자연에는 높이 날지 못하는 새들, 결코

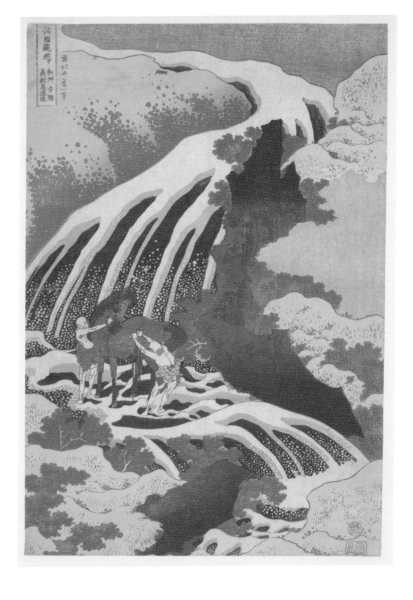

가쓰시카 호쿠사이 「전국 폭포 순례: 와슈 요시노 요시쓰네 우마아라이의 폭포」(1860)
목판 인쇄
34.6cm×24.2cm
미국 프리어 미술관

열매를 맺지 못하는 꽃나무들이 있다. 우리가 살아가는 삶에서
접하는 이 모든 생명의 상태들은 철저히 연구할 가치가 있다.
그리고 만약 내가 이 예술가들을 설득하는 데 성공한다면,
가장 먼저 그 길이 어떤 모습일지 보여줄 것이다.

_가쓰시카 호쿠사이葛飾北斎

4

여기에 있는 모든 사람들은 이를 잘 이해하도록 하라. 디자인,
다른 이름으로 소묘로 불리는 그것은 채색과 조각과 건축과
다른 모든 종류의 미술의 원천이자 본체이고 모든 과학의
뿌리다. 누구든지 소묘를 할 수 있는 능력을 가진 이는 큰
보물을 손에 넣었음을 알라. 그는 어떤 탑보다도 더 높은
형상을 만들 수 있으며 색을 입히거나 블록에서의 조각도 만들
수 있을 것이다. 그리고 거침없는 상상력을 활용해 제한적이고
작아서 드러나지 않는 벽이나 울타리를 찾을 수 있을
것이다. 또한 그는 모든 혼합물들과 다양한 색깔들을 가진
옛 이탈리아적 관습으로 프레스코화를 그릴 수 있을 것이다.
그는 화가들보다 더 많은 지식과 대담함, 인내심을 가지고
유화를 매우 우아하게 그릴 수 있을 것이다. 그리고 마침내

작은 양피지 조각 위에서 그는 다른 모든 회화 관습에서처럼 가장 완벽하고 위대해질 것이다. 왜냐하면 위대하고, 매우 위대하다는 것은 디자인과 소묘의 힘이기 때문이다.

_미켈란젤로

VII
소묘와 디자인
DRAWING AND DESIGN

1

제자여, 그대에게 조각의 모든 기술을 전해 주겠다-소묘하라!

_도나텔로

2

소묘야말로 예술의 고결함이다.

_장 오귀스트 도미니크 앵그르

3

소묘는 단지 윤곽의 재현만을 의미하지 않는다. 소묘는
선으로만 구성되지 않기 때문이다. 소묘는 선 이상의
표현이다. 그것은 내적인 형태, 구조, 소조이기도 하다. 사실상
그것들 외에 뭐가 남는가? 소묘는 회화의 8분의 7을 포함한다.
만약 내가 문 위에 표지판을 올려놓는다면, 나는 거기에 '소묘
학교'라고 쓸 생각이다. 화가라면 그래야 한다고 확신한다.

_장 오귀스트 도미니크 앵그르

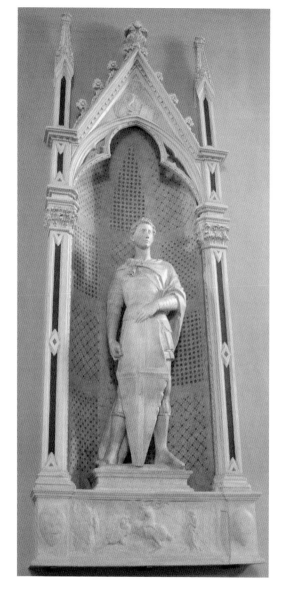

도나텔로 「성 게오르기우스」(1415~1417)
대리석
209cm
이탈리아 바르젤로 국립 미술관

4

순수하지만 넉넉한 선으로 그린다. 순수함과 폭, 그것이야말로 소묘의, 예술의 비밀이다.

_장 오귀스트 도미니크 앵그르

5

채색할 생각을 하기 전에 오랫동안 소묘를 계속 그려라.
단단한 토대를 쌓으면 편안히 잘 수 있다.

_장 오귀스트 도미니크 앵그르

6

라파엘로나 미켈란젤로 같은 위대한 화가들은 작품을 끝낼 때 윤곽선을 강조했다. 그들은 붓을 능숙하게 사용하여 윤곽선을 거듭 검토했고, 회화의 외형에 새로운 활기를 불어넣었다.
그리고 디자인에 활력과 열기를 통한 깊은 인상을 주었다.

_장 오귀스트 도미니크 앵그르

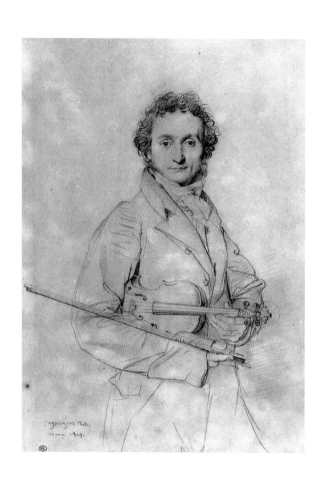

장 오귀스트 도미니크 앵그르 「니콜로 파가니니」(1819)
연필
29.8cm×21.8cm
프랑스 루브르 박물관

7

대상을 그리기 위해 가장 먼저 확보해야 하는 것은 주선의 대비다. 분필을 종이에 긋기 전에 이를 마음에 새겨 두어라. 예를 들어 지로데Anne Louis Girodet de Roucy Trioson*의 작품에서는 이것이 때때로 감탄스럽게 드러남을 보게 되는데, 그는 좋든 싫든 자신의 모델을 향한 강렬한 몰두를 통해 내재된 우아함을 포착했기 때문이다. 그러나 그것은 마치 우연히 이루어진 것처럼 행해졌다. 그는 그 원칙을 이해하지 못한 채 적용했다. …

무엇보다 여성의 초상화에서 가장 먼저 확보해야 할 일은 조화의 우아함을 포착하는 것이다. 세세한 부분부터 시작하면 언제나 무거워질 수밖에 없을 것이다. 예를 들어, 만약 서러브레드 종의 말을 그려야 할 때 세부에만 몰두한다면, 윤곽선은 분명 만족스러울 정도로 두드러지지 못하게 된다.

_외젠 들라크루아

* 앙느 루이 지로데 드 루시 트리오종(1767~1824). 다비드로부터 수학한 그의 대표적인 제자로 낭만주의 회화의 대가.

앙느 루이 지로데 드 루시 트리오종 「수염을 기른 남자의 두상」(1817)
베이지색 종이에 숯, 흑색과 백색 분필
37.2cm×35.4cm
개인 소장

8

소묘는 자연의 빛을 설정하고 모방하려는 예술에 의해
사용되는 수단이다. 자연 속의 모든 것들은 빛과 그 보완물,
반사와 그림자의 도움을 받아 우리에게 나타난다. 이것은
소묘가 증명하는 바이다. 소묘는 예술이 모방한 빛이다.

_펠릭스 브라크몽

9

회화에서는 머리 혹은 세부적인 부위부터 그리기 시작하여
전체가 자리잡게끔 하지 말라. 나는 먼저 그림의 뼈대에서
시작하여, 살과 피부를 바르고, 그 다음에 또 다른 피부를,
마지막으로 머리를 빗어서 세상에 내보내야 한다고 믿는다.
만약 살과 피부부터 시작해서 그 후에 뼈를 올바르게 그릴 수
있다고 믿는다면, 정말 불안정한 공정이 될 수밖에 없다.

_에드워드 번존스

펠릭스 브라크몽 「여인의 머리」(1897~1899)
소묘 인쇄
30.5cm×22cm
미국 메트로폴리탄 미술관

10

회화의 개념으로 서서히 빠져들 때의 창조적인 정신은 그
자체로 유기적인 구조를 띠어야 한다. 이 위대한 상상력은
작품의 뼈대를 형성한다. 그리고 선은 신경과 동맥을
대신하고, 전체는 색채라는 피부로 덮인다.

_사혁

11

이미 말한 바와 같이, 구성의 단순화나 부분들의 구분은
아름다움의 한 요소이기 때문에 항상 주의를 기울여야 한다.
여기서 말하는 부분들의 구분이란 예를 들어 설명하는 게
적절하며 더 잘 이해될 것이다.

매우 다양한 부분으로 이뤄진 대상을 구성할 때, 그중 몇
개의 부분은 다음 인접 부분과의 현저한 차이를 통해 그
자체로 구분되도록 하여 각각을 하나의 잘 만들어진 다수나
부분(이들은 음악에서의 악절과 같으며, 문장에서의 문단과도
같다)으로 만들도록 하라. 이는 전체뿐만 아니라 부분까지도
눈으로 더 잘 이해될 수 있게끔 돕기 위해서다. 왜냐하면 그

부분들은 가까이에서 보면 혼동을 피할 수 있고, 적은 수여도 멀리서 보면 매우 다양해 보일 것이기 때문이다.

마찬가지로 장식적인 아름다운 잎을 원래부터 가지고 있는 파슬리 잎도 세 개의 뚜렷한 구절로 나누어져 있는데, 이는 다시 다른 홀수로 나누어져 있다. 그리고 이 모양은 모든 식물과 꽃의 잎에서 보편적으로 관찰되며, 그 중 가장 간단한 것이 삼엽trefoil과 오엽cinquefoil이다.

잘 짜여진 꽃다발이 시들 때 어떻게 모든 구분들을 잃게 되는지 관찰하라. 각각의 잎과 꽃 들은 오그라들고 뚜렷한 모양을 잃으며 단단한 색깔은 모종의 유사성으로 변해 사라진다. 그럼으로써 전체는 점차 혼란스러운 무더기로 변한다.

만약 처음에 대상의 일반적인 부분이 큼직하게 유지된다면, 거기에 작은 종류의 추가적인 풍요로움이 허용될 수 있다. 그러나 그 크기는 일반적인 부분의 질량이나 규모와 혼동되지 않을 수준으로 작아야 한다. 알다시피 다양성은 과잉으로 섭취하면 바로 확인할 수 있는데, 그러면 당연히 보잘 것 없는 맛petit taste이라 불리는 걸 야기하며 눈에 혼란을 주기

때문이다.

_윌리엄 호가스William Hogarth

12

소묘는 그림에서 채색을 제외한 모든 것들을 포함한다.

_장 오귀스트 도미니크 앵그르

13

연필로 소묘를 할 수 없을 때에는 눈으로라도 항상 소묘를
하고 있어야 한다. 만약 관찰이 연습과 보조를 맞추지
못한다면 정말 좋은 작품은 만들 수 없으리라.

_장 오귀스트 도미니크 앵그르

14

색채의 변화나 손실 또는 감소에 대한 관점을 연습하는
방법으로서, 나무, 집, 사람, 특정한 장소처럼 풍경 속에 서
있는 대상들과 100브라챠bracia* 거리를 두고, 첫 번째 나무
앞에 유리 조각을 고정시켜 안정시키고, 눈을 거기에 머물게
한다. 그리고 유리 위로 나무의 윤곽선을 모사한다. 그러고
나서 실제 나무가 그린 나무에 거의 닿을 것처럼 보일 정도로
유리를 한쪽으로 옮겨라. 그런 다음, 두 개의 색깔과 형태가
비슷하게, 한 쪽 눈을 감으면 둘 다 유리 위에 그려진 것처럼
보이게, 같은 거리에 있는 것처럼 보이도록 채색하라. 그리고
두 번째와 세 번째 나무를 100브라챠를 두고 같은 방식으로
진행한다. 이것들은 그림을 그릴 때면 항상 기준이자 교사
역할을 할 것이고, 멀리서도 작품을 성공적으로 작업하게
도와줄 것이다. 나는 두 번째가 20브라챠 떨어지게 되면 첫
번째 것의 4/5로 색이 감소하는 게 규칙임을 발견했다.

_레오나르도 다빈치

* 팔 길이 정도의 길이 단위를 브라치오라고 하며 브라챠는 브라치오의 복수 명칭이다. 1
브라치오는 61cm 정도의 길이다.

윌리엄 블레이크 「에드워드 1세의 아내 엘리노어 여왕의 두상(추정)」(1820년경)
연필 스케치
19.5cm×15.5cm
헨리 E 헌팅턴 라이브러리 & 아트 갤러리

15

예술에 있어서 생명과 마찬가지인 위대한 황금률은, 경계선이
가늘고 뚜렷하고 날카로울수록 작품은 더 완벽해진다는
사실이다…. 모든 시대의 위대한 창작자들은 이를 알고
있었다. 프로토게네스와 아펠레스는 이 선을 통해 서로를
이해했다. 라파엘로와 미켈란젤로, 그리고 알브레히트
뒤러는 이것에 의해, 이것만으로도 이름을 떨치고 있다. 이
결정적이고 제한적인 형태를 향한 욕구는 예술가의 마음 속
욕구가 가진 신념을 증명한다.

_윌리엄 블레이크

16

그림을 잘 그릴 줄 알면서 단지 발이나 손이나 목만 잘
그리는 사람도 세상에 창조된 모든 것들을 그릴 수 있다는
게 내 생각이다. 하지만 안 하는 게 좋겠다 싶을 정도로 너무
성급하게, 세상에 존재하는 가치 없는 온갖 것들을 그리려는
화가들이 있다. 사람은 스스로 어떤 일을 행함에 있어
두려움을 느낌으로써 위인의 지식을 더 많이 이해하게 되며,
반대로 도대체 모르는 것으로 그림을 채우는 무모하고 대담한

태도를 통해서 타인의 무지를 인식하게 된다. 단 한 점 이상의 회화도 그린 적 없는 훌륭한 명인이 존재할 수도 있고 천 점의 회화를 그린 사람들보다 더 유명하며 영광스러운 자격을 가질 수도 있다. 그는 다른 사람들이 무엇을 하는지 아는 것보다 자신이 하지 않아야 할 일에 대해 더 잘 알고 있기 때문이다.

_미켈란젤로

17

횃불의 회전이 그리는 분명한 원, 곡선의 떨어지는 부분, 동작의 신속함에 의해 거의 일직선이 되는 화살과 총알, 그리고 파도 위 배의 기분 좋은 움직임에 의해 형성되는 흔들리는 선처럼 운동중인 물체들은 항상 대기 속의 어떤 선을 묘사하게 된다고 알려져 있다. 이제 올바른 행동의 개념을 얻기 위해서, 동시에 우리가 하는 일이 옳다는 걸 신중하게 만족시키기 위해서, 움직이는 사지나 부분의 끝에 있는 어떤 점이나 전체, 또는 사지에 의해 만들어진, 혹은 전신에 의하여 대기 중에 형성된 선의 상상에서부터 시작하자. 그러한 많은 움직임이 한번에 잉태될 수 있음은 최소한의 기억으로도 분명하다. 예를 들어 사람을 태워본 경험이 없고 자유로우며

미켈란젤로 「'리비아 무녀'를 위한 습작」(1511)
종이에 분필
29cm×21cm
미국 메트로폴리탄 미술관

장난스럽게 뛰는 훌륭한 아라비아 군마를 본 사람은 누구나
솟아오르는 커다란 선과 함께 공기를 가르며 앞으로 나아가는
선, 그와 동등하게 긴 갈기와 꼬리가 뱀처럼 움직이며 좌우로
곡선을 그리면서 변화하는 걸 떠올리지 못할 수가 없다.

_윌리엄 호가스

18

차례로 선을 그어 그림의 다양한 면들을 구분하고, 햇빛에
드러나는 순서대로 분류하고, 그리기 전에 동일한 가치를
가진 면들을 확정한다. 예를 들어 색이 칠해진 종이에 그릴 때
반짝거리는 부분은 흰색으로 칠하고, 빛도 그와 같은 흰색으로
칠하지만 더 희미하게 보이게끔 한다. 그 뒤 종이를 이용하여
관리할 수 있는 중간 색조 부분들, 그 첫 번째 중간 색조는
분필 따위로 만들어라. 정확하게 구분한 면의 가장자리에 그
중심에서보다 약간 더 밝게 빛을 가하면, 평탄함이나 투영에
있어 훨씬 더 명확해질 수 있게 된다. 이것이 소조의 비결이다.
검은색을 더하는 건 소용이 없을 것이다. 그것은 소조에
도움이 안 될 테니까. 이와 같은 방법으로 아주 적은 재료로도
소조를 할 수 있다.

_외젠 들라크루아

19

은이나 놋쇠로 된 철필鐵筆을 취하거나, 또는 포인트가
은이고, 매우 미세하며(날렵한), 광택이 있고 품질이 좋은
것이면 무엇이든 준비한다. 그런 다음, 철필을 사용하는
데 있어서 필요한 손 기술을 얻으려면 가능한 한 자유롭게
복사본으로부터 그리기 시작한다. 무엇을 하기 시작했는지
거의 알아볼 수 없을 정도로 매우 가볍게, 획은 조금씩 깊게
하며, 그림자를 만들기 위해 반복적으로 그 위를 지나야 한다.
가장 어둡게 만들어야 하는 부분은 몇 번이고 긋되 빛 부분은
거의 건드리지 말아야 한다. 그리고 태양의 빛과 눈의 빛과
손에 의해 인도되어야 한다. 이 세 가지가 없이는 아무것도
제대로 할 수 없다. 그릴 때면 항상 빛은 부드러워지게, 태양은
왼손에 내리쬐게끔 고안하라. 이런 방식으로 매일 짧은 시간
동안 그리는 연습을 시작해야만 한다. 그렇게 해야 짜증이
나거나 피곤해지지 않을 것이다.

_첸니노 첸니니Cennino Cennini

20

숯. 소묘로는 쓸 수 없고, 칠해야 한다.

연필. 지금도 나는 그걸 제대로 다룰 수 있을지 싶어 계속
매만지고 있다. 때때로 복잡한 문제에 부딪히기도 하는데
그것들은 절대 해결할 수 없다. 무슨 말인가 하면 바로 작고
검은 반점들이 그렇다. 고무로 한 번 지우개질을 했다면, 좋은
소묘가 될 수 없다. 나는 완벽하게 성공적인 소묘란 끝맺음할
때까지 명확한 선을 그은 것으로 본다. 그것은 빨간 분필과
같은 종류의 것이다. 빠지면 안 된다. 단 손가락으로 문지르는
것은 괜찮다. 사실 스스로 어떻게 그걸 가지고 놀고 어떤
면에서 조심해야 하는지를 알기 전까지는 어떤 과정에서도
성공할 수 없다. 유화에 천천히 축적된 질감은 필요할 때 손상
없이 변화할 수 있는 최상의 기회를 주는 법이다.

_에드워드 번존스

21

선과 형태가 단순할수록 더 단단하고 아름다워질 수 있다.
형태를 깰 때마다 그것들은 허약해진다. 그건 분열되고 갈라진

다른 모든 것들과 같다.

_장 오귀스트 도미니크 앵그르

22

인물에게 입히려는 옷에는 덮고자 하는 부분들을 둘러쌀
수 있도록 주름들을 잡아줘야 한다. 또한 그 빛의 양감에는
어두운 접힘이 없어야 하고, 그림자의 양감은 과도한 빛을
받지 않아야 한다. 그것들은 부분들을 묘사하면서 부드럽게
나아가야 한다. 그러나 마땅한 부분보다 깊이, 두터운
구분으로써 신체를 자르는 선을 가로질러서는 안 된다.
그리고 동시에 몸에 꼭 맞아야 하며, 빈 천 묶음처럼 보이지
않아야 한다. 주름의 양과 다양성에 푹 빠진 많은 화가들은
손을 대는 곳마다 우아하게 옷을 입히고 둘러싸게 하여 옷의
의도를 망각하고 인물상을 망쳤다. 각 부분들이 마치 부풀어
오른 방광처럼 바람으로 채워져서는 안 된다. 나는 천 속에
들어간 멋진 주름을 몇 줄 도입하는 일을 게을리 해서는 안
됨을 부정하지는 않지만, 그 작업은 탁월한 판단을 거쳐
행해져야 하며, 사지의 동세와 전신의 위치에 의해 주름들이
함께 모이는 부분에 적합해야 한다. 무엇보다도 많은 인물군의

구성에서 주름의 질과 양의 변화에 주의를 기울여라. 어떤 것은 두꺼운 모직 천으로 만든 큰 주름을 가지고, 어떤 것은 얇은 옷을 입었기에 폭이 좁으며, 어떤 것은 날카롭고 직선적이고, 어떤 것은 부드럽게 물결친다.

_레오나르도 다빈치

23

나체 모델뿐만 아니라 복식 모델로 그리는 일을 사양하지 말라. 모델이 입은 옷을 계속해서 그려 보면서 사실상 디자인의 아름다움이란 대부분 옷의 디자인에 달려 있다는 점을 기억하라. 너의 목표는 그 모든 것에 매우 익숙해져서, 나중에는 비록 자연으로부터의 연구가 필요하겠지만 첫 번째 초안에서만큼은 모델이 없이도 쉽고 확실한 디자인을 만드는 게 가능해지는 것이다.

_윌리엄 모리스

24

여성의 체형은 안정감 있는 포즈에서 가장 좋다. 반면 남성은

훌륭한 기계여서 동작을 시켜 원하는 대로 마디와 관절과

근육을 만들 수 있어서 좋다.

_에드워드 번존스

25

나는 올 여름에는 되도록 나체 모델로 소묘를 하고자 한다.

그것이 미화된 아마추어가 아닌 장인이 되고자 하는 사람에게

절대적으로 필요한 소묘 실력의 기준을 지키는 유일한

방법이라고 확신한다.

_찰스 웰링턴 퍼스Charles Wellington Furse

26

그릴 때는 항상 사물의 두드러진 특징에 대해 확실히 마음을

정하라. 그리고 네 견해가 친척과 친구들과 공유되는지

아닌지에 상관하지 말고 가능한 한 개인적으로 표현하라.

팔스 웰링턴 퍼스 「요크와 에인스티: 에드워드 그린 리셋 씨의 아이들」(1905)
캔버스에 유채
208.9cm×287.8cm
개인 소장

이것은 변덕스러운 백지 위임장carte blanche도 아니고,
참신함을 추구하게 만들려는 의도도 아니다. 하지만 만약 계속
그랬던 것처럼 자신의 비전에 충실한다면, 항상 독창적이고
개인적인 일을 하게 될 것이다. 인간, 새, 동물의 구조적인
특징에 대한 네 의견을 당당하게 제시하는 일은 항상 계획적인
캐리커처가 된다. 그것은 불필요한 부분을 제거해 주며
불투명한 시각이 야기시킨 틈새를 끊임없이 채우는 일, 작업을
변함없이 지루하고 평범하고 경직되게 만드는 것보다 훨씬 더
만족스럽다.

_찰스 웰링턴 퍼스

27
일본화는 형태와 색상이 돋보이게 그리려는 시도 없이
표현되지만, 유럽에서는 돋보임과 미혹을 추구한다.

_가쓰시카 호쿠사이

시바 고칸 「미메구리 풍경」(1783)
에칭
26.5cm×38.7cm
일본 고베 시립 박물관

28

우리 국민 대부분이 서양화를 일종의 우키요에로 간주하고
있는 건 참으로 어처구니없다. 내가 거듭 말했듯이, 자연의
충실한 복제가 아닌 회화는 아름다움도 없고 그 이름에
걸맞지도 않다. 내가 말하고자 하는 바는 이렇다. 회화는
풍경, 새, 황소, 나무, 돌, 곤충처럼 어떤 대상이 될 수 있어야
한다. 그리고 생동감과 움직임이 넘칠 정도로 실물과 매우
같은 방식으로 다루어져야 한다. 이제 이 기준은 어떤 다른
예술이 서구를 제외할 가능성을 넘어선다. 이러한 관점에서
볼 때 일본과 중국의 회화는 예술이라는 이름을 가질 자격이
거의 없을 정도로 매우 유치해 보인다. 사람들은 그런 얼간이
같은 연출에 익숙해져 왔기 때문에 서구의 명화를 볼 때마다
그저 호기심으로 지나치거나, 순전히 무지함을 부정하려는
착각으로써 우키요에라고 우기게 될 뿐이다.

_시바 고칸司馬江漢

29

이러한 강조점들은 조화의 기저harmonic base에 있는 선율을
그리며, 무엇보다도 승부를 결정하게 된다. 막상 최종 효과가

눈앞에 닥친 그 순간이 되면 체계는 그다지 중요하지 않다. 그때는 사악한 주문이라 해도, 그 어떤 수단이라도 사용해야 한다. 그래서 나는 필요할 때, 그리고 물감 재료가 고갈되었을 때 스크래퍼scraper와 부석浮石을 사용하며, 다른 어떤 것도 도움이 되지 않는다면 붓의 손잡이까지 사용한다.

_테오도르 루소

30

회화에서 가장 고귀한 구원자는 육체의 저속한 돌출부와 곡선이 아니라 양감의 처리에서 비롯된다. 장려한 베네치아식 양감은 특히 뛰어나다. 현저한 완성도를 필요로 하며 돋보이게 그려야 하는 부분은 확실한 구적법求積法으로, 뼈마디가 아름다운 손목과 발목에서 발달하는 것과 같은 다양한 우아함의 강세로, 또한 티치아노의 인물화 가운데에 누워 있는 '운명'의 팔 뒤로 떨어지는 튜닉의 주름으로 표현되어야 한다. 그리고 또한 루도비코 카라치Ludovico Carracci*의 우아한 여성들에게서 가장 행복한 부분들, 그리고 그들이 입은 옷의 주름들, 예를 들어 성 카타리나의 가슴과 허리 부분들에서처럼

* 1555~1619. 볼로냐 태생의 바로크 초기 이탈리아 화가.

말이다.

선택을 확실하게 하지 않으면, 디자인은 허망해지곤 했다.
수집에 못지않게 거절할 용기가 있어야 한다. 사람은 자신의
기질에 거슬리는 것들을 방치할 자유가 있다. 원한다면 그는
들장미와 검은딸기나무의 엉겅퀴나 가시와 아무 상관이
없을지도 모른다…. 그럼에도 불구하고 어떤 영혼들에게는
날카롭고 가혹한 것들이 여전히 소중하다. 나는 가시나무들의
야생성을 배척하는 취향이나 아이들이 사랑하는 검은딸기나무
미로들, 혹은 가시금작화 향내가 나는 야생 조수 사육
특허지와 그 구역들을 이해하지 않고자 한다.

누구도 화가에게 자연의 거대함과 무한함을 표현하는 시도를
하라고 강요하지 않는다. 그러나 그는 연구와 온화한 충동에
의해 독특하면서도 손쉬운 표현으로, 적절한 수단이 가진
숙련된 요소들을 통해 그것을 표현한다.

_에드워드 칼버트

티치아노 「디아나와 악타이온」(1556~1569)
캔버스에 유채
184.5cm×202.2cm
영국 스코틀랜드 내셔널 갤러리

루도비코 카라치 「알렉산드리아의 성 카타리나의 꿈」(1593년 추정)
캔버스에 유채
138.8cm × 110.5cm
영국 내셔널 갤러리

31

소조는 조각술처럼 조금술의 모태다. 그는 이러한 기술에
능숙한 나머지, 조형을 하지 않으면 그 무엇도 만들지 않았다.

_파시텔레스Pasiteles

32

배치를 발명하지 말고 선택하라, 그럼으로써 중요하지 않다고
생각되는 요소를 배제하라. 무엇보다도 아마 일본화를
제외하면 당신이 볼 수 있는 어떤 그림들에서의 선택도
배치에는 영향을 주지 않았을 테니.

_찰스 웰링턴 퍼스

33

자신 앞에 있는 전체를 한꺼번에 보는 사람은 오직 그
사람만이 상상하고 만들어 낼 수 있다.

_헨리 푸젤리

VIII
색
COLOUR

1

나는 그림들을 계속 붙들고 있고, 이제 세 점 모두를
점진적으로 채색하고 있다. 하지만 세심한 주의를 기울여
진행할 작정이기 때문에 다음 겨울에야 완성될 예정이다. 나는
색을 칠하는 방법을 단순화했고, 모든 잔재주들을 치웠다.
가능한 한 맨 처음부터 나아가려고 노력하고, 색조를 동등하게
제대로 섞으려고 노력하며, 천천히 그리고 조심스럽게 올바른
위치에 칠하려고 노력한다. 그리고 항상 내 앞에 모델을 두고
그리려고 노력하는데 정확하게 맞지 않는 부분은 상황에 맞춰
조정해야 하기 때문이다. 사람은 어떤 발상에서든 유용함을
얻을 수 있는 법이다. 그런데 모리츠 폰 슈빈트Moritz von
Schwind*는 모델을 통해선 작업할 수 없다고 말한다. 그들이
그를 성가시게 하니까! 이처럼 제자들을 위하는 훌륭한
스승이라니! 자연은 처음에는 어떤 사람이라도 근심하게
만들지만, 사람은 그를 통해 스스로를 단련시켜야만 하므로
자연은 결국 검증과 방해를 하는 대신 빛을 발하고 도와서
모든 의구심들을 풀어줄 것이다. 화려하고 다양한 재능을
가진 슈빈트는 붓으로 머리를 조소彫塑한 적이 있었을까? 연필
다음이 붓이라고 말하는 사람들은 모든 것에 앞서 형태가
있다는 주장 아래 아주 큰 실수를 저지른다. 확실히 형태는

* 1804~1871. 오스트리아 태생의 독일 화가로 낭만주의 화풍으로 유명했다.

프레드릭 레이튼 「불타는 6월」(1895)
캔버스에 유채
120cm×120cm
푸에르토리코 폰세 미술관

중요하다. 그런데 사람은 형태를 완벽하게 연구할 수는
없겠지만, 형태의 대부분은 그토록 금기시되는 붓의 영역 안에
들어간다. 소묘 요소에 속하는 윤곽선의 영속적인 특기는
형태가 우선적으로 관여하는 곳이긴 하다. 그러나 형태에 관한
작가의 진정한 지식이 드러나는 부분은 감정과 기술로 가득찬,
강력하고 유기적이며 세련된 소조의 마무리다. 그리고 그건
붓이 하는 일이다.

_프레드릭 레이튼Frederic Leighton

2
화가가 되기를 원하는 사람은 검은색과 빨간색, 하얀색을
다스리는 법을 배워야 한다.

_티치아노

3
묵은 검은색과 신선한 검은색, 윤기 나는 검은색과 흐릿한
검은색, 햇빛에 잠긴 검은색과 그림자에 잠긴 검은색 등이

있다. 묵은 검은색에는 붉은 색 혼합물을 사용하고, 신선한 검은색은 파란 색 혼합물, 흐릿한 검은색의 경우 흰색 혼합물, 윤기 나는 검은색은 풀gum이 첨가되어야 하며, 햇빛에 잠긴 검은색은 회색 반사광을 가져야 한다.

_가쓰시카 호쿠사이

4

회화를 그릴 때 눈과 자연 사이에 검은 벨벳 한 조각을 놓아라. 이 방법을 통해 자연에서는 모든 것들이, 심지어 하늘에 뚜렷하게 떠 있는 나무줄기의 검은색조차도 금발이라는 걸 쉬이 납득할 것이다. 검은색은 그늘에 있을 때는 색조가 강하지만, 그 이상으로 검어지지는 않는다.

_콩스탕 뒤티외Constant Dutilleux

레온 바티스타 알베르티 「산타 마리아 노벨라 성당: 정면 세부 장식」(1470)
이탈리아 피렌체

5

고르지 않은 표면에서 다채로운 색채를 그리는 일은 미숙한 화가를 혼란스럽게 한다. 그러나 만약 그가 표면의 윤곽과 빛의 위치를 표시하기 위해 주의를 기울인다면, 어떤 어려움도 없이 진정한 색조를 찾을 것이다. 우선 그는 표면을 그 구분선까지 흰색이나 검은색을 부드러운 이슬처럼 아껴서 사용하여 적절히 바꿀 것이다. 그리고 그는 다른 면을 같은 방법으로 이슬처럼 적실 것이다. 만약 이런 표현이 허락된다면, 밝은 면이 더 투명한 색상으로 밝아질 때까지, 그리고 다른 쪽의 같은 색상은 안개처럼 얕은 그늘로 사라질 때까지 계속 반복한다. 하지만 항상 기억해야 할 것은, 어떤 표면도 아주 하얗게 만든다고 더 밝게 만들 수는 없다는 점이다. 가장 하얀 옷을 그린다 해도 색깔들 중 가장 강한 색상에는 가까이 하지 않게끔 해야 한다. 왜냐하면 내가 아는 한 오직 검은색만이 화가가 극도의 그늘과 밤의 어둠을 표현할 수 있는 색이며 가장 빛나는 표면의 광택을 묘사할 수 있는 건 하얀색밖에 없기 때문이다. 이러한 이유로, 흰색 양식으로 칠할 때면 투명하고 개방적인 네 가지 종류의 색깔들 중 하나를 택해야 한다. 그리고 다시 검은색 양식으로 칠할 때는, 예를 들어 아주 깊은 바다의 색으로서의 절대적인 검은색이 아닌 또 다른 극단을 사용하도록 허용해야 한다. 한 마디로,

이 흑백의 구성은 너무나 많은 힘을 가지고 있어서, 기술과 방법을 연습하면 금이나 은, 그리고 가장 선명한 유리까지 그림에서 나타낼 수 있다. 그러므로 과도한 하얀색과 분별력 없는 검은색을 사용하는 화가들은 크게 비난받는 게 당연하다. 그래서 나는 화가들이 하얀색을 가장 비싼 보석보다 더 비싼 가격으로 사야 할 의무를 가지길 바라며 하얀색과 검은색 둘 다 클레오파트라가 식초에 녹인 진주로 만들어졌으면 한다. 그러면 좀 더 신중하게 생각할지도 모를 일이니까.

_레온 바티스타 알베르티

6

색채에 관해서 말이네. 사람은 발생할 수 있는 결함에 대해서는 경고만을 할 수 있는 법이지. 비록 작업장에서 최소한의 내용을 부분적으로나마 가르칠 수도 있겠지만, 말로 색을 가르치는 일은 분명 불가능하다는 뜻이네. 음, 내 말은, 색깔이란 지나치게 화려하거나 눈을 피곤하게 만들기보다는 오히려 자제해야 한다는 말이기도 하네. 색상으로 과잉된 구분을 짓지 말고 솔직하고 단순해야 해. 예를 들어 페르시아 융단이나 중세 채색화집과 같이 장식적인 작품에서 자네를

윌리엄 모리스 「자스민」(1872)
벽지
54.5cm×57.2cm
미국 메트로폴리탄 미술관

가장 즐겁게 만드는 색채 부분들을 보면서 그 요소들을
분석하면 그 단순함, 사용된 몇 안 되는 색조, 그리고 색조의
수수함, 모든 경계선들의 정밀함과 깔끔함과 함께 작품의
단순함에 놀라게 될 걸세. 훌륭하고 고른 색채 작업에는
마땅히 색상과 색을 구분하는 규칙적인 시스템이 있네.
무엇보다도 해체된 것처럼 보이는 색상의 무지개적 혼합물은
시도하지 말아야 하지. 그건 전혀 유용하지가 않거든.

_윌리엄 모리스

7

프랑스, 이탈리아, 독일의 멋진 그림들을 모두 보고 나니, 이런
결론을 내릴 수밖에 없다. 색상은 비록 첫 번째는 아니더라도
최소한 회화의 필수적인 본질을 차지한다고. 그것 없이는 어느
대가도 자신의 지위를 유지하지 못했다. 그러나 유화에서
재료에 정의正義를 행할 수 있는 것은 양감과 농도뿐이다. 이
문제에 관해서 내가 집에 두고 온 모든 편견들은, 만약 그런
게 있다면, 확인되었을 뿐만 아니라 증폭되었다. 조수아 경이
쓰고 우리의 친구 조지 경이 자주 지지했던 내용은 옳았다.
그리고 내가 보려고 한 것을 본 후인 만큼, 지금 그에 대해

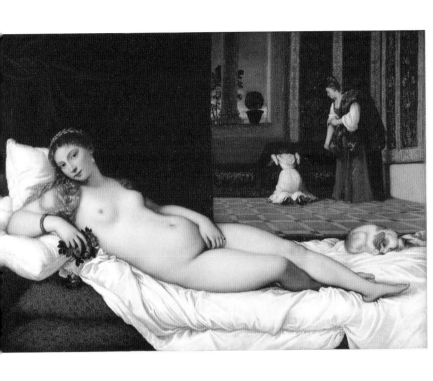

티치아노 「우르비노의 비너스」(1538)
캔버스에 유채
119.2cm×165.5cm
이탈리아 우피치 미술관

이야기하지 않을 수 없다.

알다시피 분홍색, 흰색, 파란색을 사용하는 젊은 전시자들은
자신을 티치아노 같은 색채의 대가라고 생각한다. 이것은
화가보다 더 왜곡되거나 오해받는 사람은 없다는 증거다. 나는
피렌체에서 커크업Kirkup, 월리스Wallis와 함께 이젤 위에 있는
그의 유명한 비너스를 보았다. 이 그림은 자주 복사되었고
복사본마다 추가된 실수가 있기에, 나는 원본에서 깊지만
찬란한 느낌을 기대했다. 그 작품의 색을 형언할 수는 없지만,
색의 실행과 채색은 예를 찾아볼 수 없을 정도로 단순하다.
살결(오, 집에 있는 친구들이 얼마나 빤히 응시할지!)은
간단하고, 수수하면서도, 혼합된 색조인데, 분명 하늘처럼,
젖어 있을 때 완성된 듯하다. 긁힌 자국도, 해칭도, 바림도,
여러 번의 반복도 없고, 군청색 호수들도 진홍색도 없고, 붓의
흔적조차도 보이지 않는다. 여기서는 모든 것들이 두툼하고
빛나는 양감 속에서 녹아내려 단단하면서도 투명하게 보이며
이제까지 화가의 예술이 도달한, 생명에 가장 가까운 접근법을
제시하고 있다.

_데이비드 윌키David Wilkie

8

회화에서는 주 색조를 먼저 잡아라. 흰색은 매우 조금씩
사용해야 함을 잊지 말라. 그것은 아름다운 색상을 만들기
위해, 색조를 선명하게 강조하기 위해, 그것들을 신선하게,
그리고 표면에 보이게 하기 위해 써야 한다. 모호하고 잘못된
색조와 타협하지 말라. 자연의 색이란 서로에게 맞는 단일한
색조들의 혼합이다.

_테오도르 샤세리오Théodore Chassériau

9

초록빛 색조들을 피해야 한다는 걸 항상 기억해야 한다.

_테오도르 샤세리오

10

누군가는 색의 가치에 근거한 컬러리스트, 누군가는 빛과 색에
근거한 컬러리스트다. 순수하고 단순한 컬러리스트가 있는
것처럼 루미너리스트Luminarist로서의 컬러리스트도 있다. 티

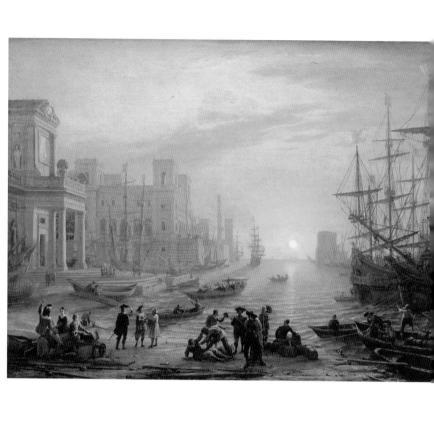

끌로드 로랭「해질녘 항구」(1639)
캔버스에 유채
100cm×130cm
프랑스 루브르 박물관

치아노는 컬러리스트지만 루미너리스트는 아니다. 반면
코레조는 컬러리스트이자 루미너리스트다.

단순한 컬러리스트들은 빛이 행하는 마법에 관한 고민 없이
자신의 가치와 색으로 이뤄진 색조의 표현에 만족하는
사람들이다. 그들은 또한 강렬한 농도를 통째로 색조들에
부여한다.

그 단어가 나타내는 바와 같이, 루미너리스트들은 빛을 가장
중요하게 활용한다. 렘브란트, 코레조, 클로드 로랭이라는 세
이름이 이해를 도와줄 것이다.

태양빛을 출발점으로 삼는 클로드는 자신의 방법론을 자연을
통해 정당화시킨다. 당신은 그가 발광점에서 출발한다는
것을 알고 있고, 그 지점은 태양이다. 이 영광을 얻으려면 큰
희생을 감수해야 한다. 왜냐하면 의심할 여지없이 화가들은
항상 간색間色으로 시작한다는 점을 기억해야 하기 때문이다.
우리의 회화는 태양빛으로 밝아지지 않고 간색으로 시작하며,
이 간색을 빛나게 만들려면 색조의 마법이 필요하다. 당신은
그게 해결하기 어려운 문제임을 안다. 클로드는 어떻게 그걸
해냈을까? 그는 자연의 정확한 색조를 따라 하지 않았다.

대신 처음에는 칙칙함에서부터 시작해서, 빛나야 할 의무를 부여했다. 그의 작품은 음악처럼 변화한다. 그는 빛을 구성하는 모든 부분을 관찰하여, 광선은 우리가 밝은 물체의 윤곽을 포착하지 못하게 하며, 그러므로 불꽃은 밝은 후광, 즉 덜 생생한 두 번째 것이자 색조가 단조로워질 때까지 계속되는 것에 의해 싸여 있다고 말한다. 요컨대 이해하자면, 멀리서 본 그의 그림은 불꽃을 표현한 것이다.

_토마 쿠튀르Thomas Couture

11

컬러리스트가 아닌 화가는 회화가 아니라 조명을 만든다. 정확히 말하자면, 단색화를 그리기를 원하지 않는 한 회화는 색상의 개념을 명암법Chiaroscuro, 비율, 그리고 원근과 함께 근본적인 요소 중 하나로 포함한다. 비율은 회화에 대한 조각술로서 적용된다. 원근법은 윤곽을 결정한다. 명암법은 배경과 관련된 빛과 그림자의 배치에 의해 윤곽의 선명함을 만든다. 색은 생명과 그 외의 외관을 제공한다,

조각가는 윤곽으로 작품을 시작하지 않는다. 그는 처음에는

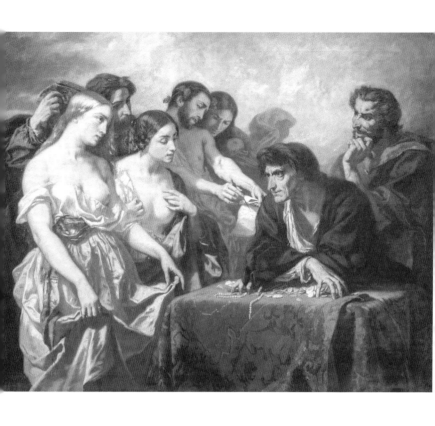

토마 쿠튀르 「황금을 향한 욕망」(1895)
캔버스에 유채
189.5cm×152cm
프랑스 오귀스탱 미술관

거칠지만, 안정감과 견고함이라는 본질적 조건으로 시작하여
수립된 물체의 유사성을 자신의 재료로 삼아 쌓아올린다.

컬러리스트는 회화의 모든 특성들을 하나로 묶는 사람들이기
때문에 단일한 공정과 함께 처음에 작업을 준비하면서부터
자신들의 예술에 독특하고 필수적인 조건들을 확보해야만
한다.

그들은 점토, 대리석 또는 돌을 다루는 조각가처럼 색채의
양감을 만들어야 한다. 그들의 스케치는 조각가의 스케치와
마찬가지로 비율, 원근, 효과, 그리고 색상을 보여 주어야
한다.

윤곽은 조각에서 그렇듯 회화에서도 이상적이며 관습적이다.
그것은 필수적인 부분들의 훌륭한 배치로부터 자연스럽게
발생해야 한다. 원근법 및 색상을 내포하는 효과의 조합은
화가의 숙련도에 따라 사물의 실제적인 면에 거의 근접할 수
있겠지만, 이 토대에는 최종 결과물에 들어갈 잠재적인 모든
것들을 포함하게 될 것이다.

_외젠 들라크루아

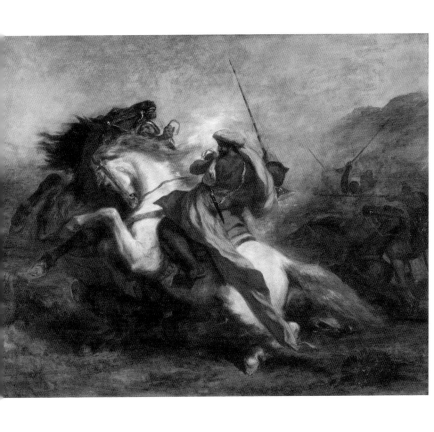

외젠 들라크루아 「무어인 기병들의 충돌」(1843~1844)
캔버스에 유채
81.3cm×99.1cm
미국 월터스 미술관

12

나는 색채야말로 수준 높은 예술에서 절대 없어서는 안
되는 자질이라고 믿는다. 어떤 회화라도 그것 없이 가장
높은 수준에 속할 일은 없다고 믿는다. 반면 많은 회화들이-
티치아노의 작품들처럼-다른 출중한 특질들의 한계 때문에
최고 수준은 아니라는 생각이 들어도, 색채를 장악함으로써
최고 수준으로 확실하게 올려졌다. 호가스의 작품들은 내가
인정해야 할 유일한 예외일 터이다. 그의 작품에서 색채는
두드러지는 특징이 아니지만, 가장 높은 자리 외에는 결코
배정하지 않을 생각이다. 호가스의 색은 나를 즐겁게 하며,
그가 비록 색채를 목표로 하지 않아도 거의 컬러리스트라고
불러야 마땅하다고 덧붙이고자 한다. 반면 단지 좋지 않은
채색 때문에, 작품을 온전히 즐기지 못하는 작가들이 있다.
다른 자질들은 가득하지만. 예를 들어 윌키 또는 들라로슈Paul
Delaroche(대부분의 작품에서, 비록 「에미시클Hemycycle」*의
색상은 괜찮지만)가 그렇다. 윌키에게서는 훌륭하고 정교한
판화를 기대하고자 한다-물론 그는 호가스에 대한 세간의
찬사에도 불구하고 존경하지 않는다. 색은 회화의 얼굴이다.
그리고 인간의 이마처럼, 선량함과 위대함을 증명하지 않고는
완벽하게 아름다울 수 없다. 색 외의 다른 자질들은 회화의

* 폴 들라로슈(1797~1856)가 프랑스 국립미술학교인 에콜 데 보자르에 그린 벽화.

윌리엄 호가스 「가족의 초상」(1735년경)
캔버스에 유채
53.3cm×74.9cm
미국 예일 영국 미술관

생명에 작용한다. 그러나 색은 우리가 첫눈에 접하고 반하는
생명의 본체 그 자체다.

_단테 가브리엘 로세티

13

살을 채색하는 다양한 방식들과 관련하여, 뚜렷한 색상의
유지만을 추구하는 것은 그리 중요치 않다고 믿는다. 알다시피
색들은 너무 많이 섞으면 탁해지고 광택을 파괴한다. 조슈아
경은 티치아노 회화의 살갗에 있는 회색 색조가 따뜻한 색조
위에 차가운 색조를 섞어 얻어냈다고 여겼다. 다른 사람들은
차가운 회색 양식으로 시작하여, 중간 색조를 위해 회색을
남겼다고 여기길 선호한다. 그러면서 그들은 더 따뜻한
색들로 빛을 칠하고 그림자 또한 더 따뜻하고 짙은 색들로
풍부하게 만든다. 하지만 내 입장에서는, 살갗은 자연에서처럼
서로 다른 색들의 조직망으로 구성된다고 여기는 게 좋다고
생각해 왔다. 그것은 세심하게 살펴보려고 노력을 기울이는
사람들에게는 보일지도 모른다.

_제임스 노스코트James Northcote

14

채색에 있어 최고의 아름다움은 다양한 수단에 의해 변화되는
위대한 원리와 그 다양성의 적절하고도 예술적인 결합에 달려
있다.

나는 자연이 가진 다양한 색채를 만들기 위해 색들을 조합하는
정교하고 복잡한 방법, 혹은 회화 예술에 있어 모든 시대에
걸쳐진 불가사의의 한 종류인 이상적인 색조의 피부색을
만드는 방법은 알 수 없다고 믿는 경향이 있다. 그를 성취하기
위해 노력한 수천 명의 사람들 중 열 명에서 열두 명 정도의
화가들만이 행복한 성공을 거뒀다. 코레조(시골 마을에서
살았으며 공부하는 삶만 가졌던)는 이 특별한 성취를 이루기
위해 거의 홀로 떨어져 살았다고 말한다. 아름다움을 자신의
주된 목표로 삼은 귀도는 항상 어찌할 바를 몰랐다. 푸생은
많은 시도들에서 분명하게 드러나듯, 그걸 이해한 적이 거의
없었다. 사실 프랑스는 주목할 만한 훌륭한 컬러리스트를 한
명도 배출하지 못했다.

루벤스는 대담하게, 그리고 숙련된 양식으로 꽃의 색조를
밝게, 구분하여, 뚜렷하게 그렸으나 때때로 이젤이나 작은
회화에서는 너무 과하게 유지했다. 하지만 그의 양식은

안토니오 다 코레조 「제우스의 독수리에게 납치되는 가니메데스」(1520~1540)
캔버스에 유채
163.5cm×72cm
오스트리아 빈 미술사 박물관

페테르 파울 루벤스 「제임스 1세의 승천」(1632~1634년경)
천장화
영국 화이트홀 궁전 방케팅 하우스

위대한 작품들을 위해 훌륭하게 계산되어 먼 곳에서도 볼 수 있게 했으니, 예를 들어 화이트홀 궁전의 유명한 천장화가 그렇다. 그 작품은 내가 색조들 각각의 밝기와 관련하여 충고한 내용을 더 가까이에서 분명하게 보여줄 것이다. 그리고 모든 화가들에게 익히 알려져 있듯, 무척 밝으면서 구분되어 있는 그곳의 색들이 모두 매끄럽고 완벽하게 혼합되었다면 피부색 대신 더러운 회색빛을 만들어 냈으리라. 어려움은 세 번째 원색인 파란색을 피부로 가져오는 데 있다. 그에 따른 엄청난 변화가 전개될 수 있기 때문이다. 그리고 이를 생략하면 모든 어려움이 사라진다. 그러므로 흔한 간판장이라도 색을 잘 섞어 칠하면 채색의 관점에서 즉시 루벤스, 티치아노 또는 코레조가 된다.

_윌리엄 호가스

15

얼핏 보기에 근대 전시회의 그림들은 색조에 있어 패배했지만,
루브르 박물관에서는 이겼네. 바야흐로 티치아노, 코레조,
루벤스, 카이프, 렘브란트는 색조의 농도를 갖고 모든 것들과
싸웠지. 그리고 사람들은 여전히 조색調色이 성공적으로
이루어진 작품이 이기기를 바라고 있네.

자네는 지금 에든버러에서 전시회를 열고 있지. 그곳에서는
색조와 농도가 유리하다고 생각하나? 밝고 생생한 걸 그리는
작업은, 마음속에서 그 정도를 낮추고 나중에 유약을 칠할 수
있다면 언제나 만족스러워. 하지만 강세strength와 결합되지
않는 한 우리 시대에는 결코 유행할 수 없을 걸세.

_데이비드 윌키

데이비드 윌키 「행상인」 (1814)
패널에 유채
79.4cm×69.2cm
미국 예일 영국 미술관

얀 반 에이크 「아르놀피니 부부의 초상」(1434)
패널에 유채
82.2cm×60cm
영국 내셔널 갤러리

16

내셔널 갤러리에 가서 그림들을 보니 기분이 상쾌해졌다. 내가 가지게 된 한 가지 인상은 그 어떤 부분의 실제 색조보다 작품들의 색조가 훨씬 더 중요하다는 점이었다. 개개의 색깔들을 자세히 봤는데, 모두 그림의 질적인 효과 면에서 매우 사랑스러웠지만 전반적으로 색채 효과는 그리 대단치 않았다. 그것은 그림의 통합된 결과로서 환상적이었다. 나는 그것들이 어떻게 만들어졌는지 보기 위해 하얀 부분들을 들여다보았는데, 여전히 하얀색으로 보이는 부분이어도 정작 하얀색으로 칠한 부분이 현저히 적다는—사실상 전무하다는— 사실에 놀랐다. 나는 다시 가서 반 에이크Jan van Eyck*의 작품을 보았고, 내가 그가 구사한 방법을 전혀 쓰지 않는다는 점을 확인했다. 하지만 그에게는 많은 장점이 있었다. 우선 그는 자신의 모든 대상을 자기 앞에 두고 채색했다. 멋지고 깨끗하고 깔끔한 널빤지 바닥은 잘 닦여 있고, 예쁜 작은 개와 다른 모든 것들도 잘 정돈되어 있다. 착장과 정확한 색과 음영으로 된 좋은 초상화를 만드는 일 외에는 신경 쓸 게 없다. 그러나 그 색조가 그야말로 기막히게 훌륭하고, 각각의 작은 물체들은 아름다운 색상을 가지며, 그 모든 게 기술적으로

* 1395?~1441. 네덜란드 화가로 유럽 북부 르네상스의 선구자로 불린다. 영국 내셔널 갤러리에는 그의 대표작인 「아르놀피니 부부의 초상」이 소장되어 있는데, 본문에서 설명하고 있는 그림이 바로 그 작품으로 추정된다.

뒷받침된다. 그는 극도의 어둠을 허용한다. 보라색 드레스라고 해도 괜찮겠는데 매우 짙은 갈색이 더해진 색이다. 그리고 검은색, 어떤 단어도 그 검은색을 묘사할 수 없다. 하지만 그건 내가 할 일이 아니기도 하다. 떠올릴 수 없기 때문이다.

그곳을 거닐면서 만약 내가 다시 삶을 산다면, 다시 한 번 새로운 출발을 하는 방법으로 무엇을 가장 잘하고 싶은지 생각했다. 그건 바로 이탈리아 화가들처럼 회화를 그리려는 노력이었다. 그리고 그것은 마지막 날에 느끼는 게 오히려 행복하다. 그럼으로써 생애 첫 번째로 받은 충격에 그때까지도 충실함을 알게 되고, 잘못된 방향으로 인생을 낭비했다는 생각이 들지 않게 되기 때문이다.

_에드워드 번존스

17
모든 회화는 희생과 선입관parti-pris으로 이루어져 있다.

_프란시스코 고야Francisco Jose de Goya y Lucientes

18

자연에서, 색상은 단지 선에 지나지 않으며 오로지 명암만
존재할 뿐이다. 내게 숯 한 조각만 달라. 그러면 당신의
초상화를 그려줄 수 있다.

_프란시스코 고야

19

단순히 그림의 선을 긋는 것보다 그림의 음영 표현에 있어
완벽해지는 게 훨씬 더 많은 관찰과 연구가 필요하다. 이에
대한 증거는, 선들은 눈과 모방할 물체 사이에 놓여진
베일이나 평평한 유리에서 베껴질 수 있다는 점이다. 그러나
그런 도구들은 음영의 무한한 농담濃淡과 정확한 끝을
허용하지 않는 혼합 때문에 그림자에 있어서는 아무 소용이
없다. 그래서 완전히 다른 자리에서 입증해야 하는 것처럼
가장 빈번하게 혼란스럽다.

_레오나르도 다빈치

IX
빛과 그림자
LIGHT AND SHADE

1

작은 창문에서 드리워진 빛은 빛과 그림자의 강한 대조를
보이는데, 특히 그것들에 의해 밝아지는 방이 클수록 더욱
그러하다. 회화에 사용하기에는 좋지 않다.

_레오나르도 다빈치

2

자연에서 그릴 때, 빛은 다양하지 않도록 북쪽에서 오는
것이어야 한다. 남쪽에서 왔다면 창문에 커튼을 씌워서, 해가
하루 종일 비칠지라도 빛이 변하지 않게 해야 한다. 빛의
높이는 각각의 몸통이 높이와 동일한 길이의 그림자를 지면에
드리울 수 있게끔 한다.

_레오나르도 다빈치

3

무엇보다도, 그리는 인물들이 위로부터 충분한 빛을 받아야
한다. 즉 그려지는 살아있는 사람들, 거리에서 보는 사람들은

모두 위에서 빛이 비춰져야 한다. 만약 빛을 아래에서 비추면, 사람을 알아보기가 어려우며 친밀한 지인도 사라지리라는 점을 알아야 한다.

_레오나르도 다빈치

4

만약 당신이 우연히 예배당에서 회화를 그리거나 모사하거나, 그 밖의 다른 불리한 장소에서 채색을 하게 된다면, 현실적으로 왼손에 등을 들 수가 없다. 그러니 평상시처럼, 그러한 장소에서 발견할 수 있는 창문들을 배열하여 빛을 공급하여 형상들이나 디자인을 돋보이게 만들어 줘야 한다. 그러므로 어떤 종류의 빛에 자신을 적응시키든지, 충분한 빛과 그림자를 줘라. 또는 만약 빛이 얼굴의 반대쪽 혹은 전체적으로 비춰야 한다면, 그에 맞춰 당신의 빛과 그림자를 만들어라. 또는 만약 위에 나온 장소들에서의 빛보다 더 큰 창문에서 더 유리하게 비춰져야 할 필요가 있다면, 항상 가장 좋은 빛을 채택하여 그 빛을 이해하고 주의 깊게 따르도록 노력하라. 왜냐하면 이를 원한다 해도 숙달하지 못한다면 당신의 작업은 구제불능이거나 두드러지지 못하게 될 것이기

때문이다.

_첸니노 첸니니

5

자네는 멀린*의 마법에 대해 들어봤겠지. 그 마법처럼 여기
베네치아에서는 티치아노, 조르지오네, 그 외의 다른 작가들을
모두 볼 수 있네. 팔라초 바바리고Palazzo Barbarigo**에서
우리는 티치아노의 작업실로 알려진 방에 한동안 머물렀지.
창문은 남쪽을 향하고 있었고, 2시가 되자 태양이 바닥에
비치더군. 이는 그림을 그리는 동안 태양을 거기에 둬야
하는지 혹은 그렇게 해서는 안 되는지를 생각하게 만들었지.
방 안의 온화한 햇빛은 빛을 황금빛으로 만들고, 많은 것들을
가로지르는 따뜻한 반사를 통해 그림자는 더 선명하고
투명해지더군. 그러나 그러한 희미한 빛을 다루는 법을 알기란
어려운 일이야. 사실 북쪽에서 오는 빛으로 그리는 게 더 쉽지.
반면 베네치아인들은 실제적이고 탁 트인 햇빛의 느낌을
표현하려고 하지 않았음을 알 수 있네. 그들의 섬세한 색채

* 아더왕 전설에 등장하는 아더왕의 참모이자 마법사.
** 16세기에 지어진 베네치아 운하를 마주하고 있는 궁전을 현재는 호텔로 쓰이고 있다.

에그론 룬드그렌 「나폴리의 과일 장수」(1843)
캔버스에 유채
스웨덴 국립 미술관

감각은 오로지 맑고 푸른 하늘 아래와 높은 궁전들 사이에서
햇빛이 비칠 때 보이는 곱게 섞인 색조와 그림자를 보는
데서 더 큰 기쁨을 발견했으니까. 따라서 예를 들어
파올로 베로네제Paolo Veronese*가 그린 어떤 회화에서도
볼 수 있듯이 명랑하게 은방울 굴리는 듯한 노래를 부르는
피아제타Piazzetta**의 곤돌라 사공 무리들을 볼 수 있다고,
그리고 두칼레 궁전Palazzo Ducale의 크고 화려한 홀에 비친
일광 속에서 티치아노가 그린 듯한 황금색과 신선한 색에 싸여
걸어 다니는 인물들이 있다고 종종 생각하게 된다네.

_에그론 룬드그렌Egron Sellif Lundgren

6

효과의 화려함을 두려워 말라. 자연보다 빛나는 것은 없기
때문이다. 그에 반해 회화는 혼란스러워 하며 강하게
두들길 수 있는 힘을 잃는 경향이 있다. 회화 속 사물들은
기념비적이면서도 현실적으로 만들어져야 하며, 그러기
위해선 빛과 그림자를 실제처럼 설정하라. 따가운

* 16세기 화가로 티치아노, 틴토레토와 함께 르네상스 시대를 대표하는 화가로 꼽힌다.
뛰어난 색채감과 단축법, 그리고 거대하고 화려한 구상으로 유명했다.

** 두칼레 궁전과 도서관 사이 바다에 면해 있는 작은 광장

파올로 베로네제「막달라 마리아의 개심」(1548년경)
캔버스에 유채
117.5cm×163.5cm
영국 내셔널 갤러리

태양으로부터 온 색으로 인해 중간색으로 상기된 얼굴들,
공기와 신선함으로 가득찬 빛 속에 있는 얼굴들이 그림을
그리는 즐거움이 되어야 한다.

_테오도르 샤세리오

7

화가의 첫 번째 목적은 단순한 평면을 부조처럼 보이도록
만들고 그 일부분을 바닥 표면에서 분리하는 일이다. 그
부분에서 다른 모든 것을 능가하는 사람은 가장 큰 찬사를
받을 만하다. 이 예술 작품의 완벽성은 키아로스쿠로Chiaro-
scuro라고 불리는 정확한 명암의 분포에 달려 있다. 만약
화가가 그림자를 그리길 피한다면, 그는 부조에 대한 지식이
전혀 없는 천박하고 무식한 밝은 색 추종자들에게 경배를
받기 위해 자신의 작품이 예술적 영광을 회피했다며 진정한
감식가들에게 비겁하게 만들었다고 말해야 할지도 모른다.

_레오나르도 다빈치

8

키아로스쿠로는 비기술적인 언어를 사용하며 모든 학교에서
가르치는, 분위기를 가시화하며 공기의 외피에 대상을 그리는
기술이다. 그 목적은 강조와 거리, 빛과 중간색, 그림자의 모든
회화적 돌발 상황들을 만들어, 더 다양한 결과, 효과의 통일성,
갑작스러운 변화, 상대적 진실을 줘서 색채에 대해 구성하는
것이다. 이와 반대되는 개념은 더 단순하고 추상적인데 대상을
있는 그대로 보여 주고, 가까이, 억압되는 분위기를 그대로
보여 주는 방법이며, 결과적으로 여기에는 사물의 크기 축소와
수평선과의 관계에서 비롯된 선 원근법을 제외하면 어떠한
관점도 없다. 우리가 하늘의 관점에 대해 말할 때면 적절한
키아로스쿠로를 전제로 하는 법이다.

_외젠 프로망탱

9

화가는 자신의 그림을 모든 광도光度에서 연구해야 하네.
그러나 그래도 충분치 않아. 하루 중 햇빛과 어둠 사이의
구간이 '화가의 시간'이라고 불린다는 건 알고 있겠지?
하지만 작업을 수행하는 데는 불편함이 있는데, 대낮에 볼

때보다 붉은색은 더 어둡고, 실제로 거의 검은색이 되며, 밝은 파란색은 흰색이거나 거의 그렇다는 걸 감안해야 해서지. 이 낮고 희미하게 보이는 빛은 많은 유용한 힌트들도 알려 주네. 그림에 붓질이 이뤄진 상황에서, 의도치 않았지만 훨씬 훌륭한 결과물로 증명되는 형태를 제시하는 배합처럼. 아, 나는 종종 이 형태에서 극도의 아름다움을 보게 되네. 하지만 그걸 고정시키기 위해 그리도 애써야 하지! 막상 캔버스 가까이에서 그림을 그리면 그 환상적인 장면은 사라지고, 나는 다시 뒤로 돌아가 계속해서 기어올라야 하네. 마침내 고정시키기 전에 내 팔의 가장 긴 길이로 붓을 잡게 되면 다음날에야 그 일을 할 수 있게 되지. 정말 좋은 그림을 그리는 방법은 우선 마음속에 그 그림을 그리고, 가능한 한 강렬하고 뚜렷하게 상상한 다음, 인상이 강하고 생생한 동안 스케치하는 걸세.

나는 그리려는 장면을 상상하려고 애쓰는 동안 몇 시간, 혹은 며칠 동안 어두운 방에 자주 틀어박히게 되지. 그리고 내 마음을 분명히 하여 그걸 얻을 때까지 흔들린 적은 한번도 없었어. 그런 다음 그 인상이 나를 떠나기 전에 가능한 한 빠르게 스케치했지.

_제임스 노스코트

X
마감
FINISH

1

회화는 완성될 때면 항상 조금은 손상되어 있어야 한다.
회화를 합치시키려는 마지막 덧칠들은 작품의 신선함을
벗겨내니까 말이다. 작품을 대중 앞에 선보이기 위해서는
예술가의 기쁨이라 할 그 행복한 사고들을 모조리 잘라내야
한다. 나는 이 살인적인 덧칠을 모든 아리아를 끝내는 따분한
팡파르, 음악가가 자신들의 고유한 가치를 관객들에게
전달하거나 한 모티브를 다른 모티브로 이끌기 위해 작품의
흥미로운 부분들 사이에 두는 하찮은 공간들에 비견한다.
그러나 만약 용의주도하고도 깊은 감정으로 작업되었다면 이
덧칠은 생각만큼 치명적이지 않다. 시간이 칠들을 없애면서
새것과 마찬가지로 오래된 것에도 작품을 완전하게 만드는
효과를 돌려주기 때문이다.

_외젠 들라크루아

2

회화는 진실의 효과로 마감된다.

_프란시스코 고야

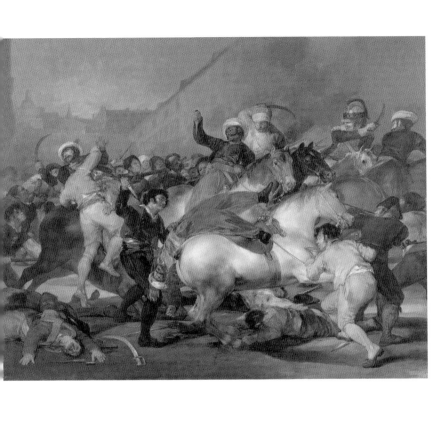

프란시스코 고야 「1808년 5월 2일」(1814)
캔버스에 유채
266cm×345cm
스페인 프라도 미술관

3

당신의 회화에서 표면의 거침 외에 다른 흠은 발견되지 않는다는 게 나를 무척 기쁘게 한다. 왜냐하면 그 부분은 적절한 거리에서 의도한 효과에 힘을 싣는 데 사용되기 때문이다. 그리고 회화의 심사관은 복제를 함으로써 나온 원본, 요컨대 매끈함보다 보존하기 어려운 게 연필의 필치임을 알고 있다. 나는 그들이 원래 자리에서 반 인치 정도 벗어난 눈이나 적당한 거리에서 보았을 때 균형이 무너진 코를 보는 일보다 그런 류의 정보들을 캐야 한다는 사실이 흡족하다. 그리고 나는 어떤 사람이 캔버스에 코를 바짝 갖다 대고 색채에서 불쾌한 냄새가 난다고 말하는 게 물감이 얼마나 거친지 말하는 것보다 더 우스꽝스러우리라고 생각하지는 않는다. 왜냐하면 그러한 말들은 어느 쪽도 회화의 효과와 드로잉을 해친다고 여기는 다른 쪽과 똑같이 물질적이기 때문이다.

_토머스 게인즈버러Thomas Gainsborough

4

그 회화(아마도 「삼손과 데릴라」)는 강한 빛이 비출 때, 그리고
관람객이 작품으로부터 어느 정도 떨어져 서 있을 수 있을 때
제대로 볼 수 있을 것이다.

_렘브란트Rembrandt Harmenszoon van Rijn

5

회화를 가까이에서 보지 마라, 냄새가 고약하니까.

_렘브란트

6

소묘와 채색에서 솔직해지도록 노력하라. 대상들에게 완전한
신뢰를 줘라. 멀리서도 볼 수 있는 회화를 그려라. 이는
필수적으로 해야 할 일들이다.

_테오도르 샤세리오

렘브란트 「삼손과 데릴라」(1629~1630)
캔버스에 유채
61.3cm×50.1cm
독일 베를린 국립 회화관

알베르트 카이프 「소와 목동들」(1645년경)
캔버스에 유채
99cm×144cm
영국 덜위치 미술관

7

만약 내가 우리의 회화에서 최근 매우 널리 퍼져있는 또 다른 결함을 지적한다면, 그리고 여러분이 행복하게 그린 묘사들에서 동일하게 드러나는 편협한 특징 중 하나를 지적한다면, 너비의 부족일 것이다. 이는 다르게 말하자면 가해자들이 공간이라고 부르는 것을 부여하기 위해 행하는 계속적인 경계선 그리기와 세분화를 뜻한다. 여기에 더하여, 빛에 속하든 그림자에 속하든 사소한 덧칠로 주제를 가득 채워 만드는 일은 거듭되는 충격을 줘서 모든 것들을 고통스럽게 만든다. 이것은 우리가 카이프Cuyp*나 윌슨Richard Wilson**, 클로드 로랭에게서 볼 수 있는 수준 높은 마감과는 정반대다. 나는 우리의 친구 콜린스Collins에게 이 현상에 대해 경고했고, 또한 젊은 랜드세어Landser에게 주의하라고 권하고 있다. 그리고 최근 내가 하고 있는 일은 렘브란트와 카이프의 많은 부분에 대한 공부다. 그럼으로써 위대한 거장들의 성공, 즉 주체에 의한 힘과 부분들의 미세한 마무리까지도 습득하고 그들의 회화에 종속된 모든 의미들을 알 수 있다. 조슈아 레이놀즈 경은 이러한 지식들을 놀라울 정도로 가지고

* 네덜란드의 풍경화가 부자夫子로 아버지 야콥 게리츠준 카이프와 아들 알베르트 카이프 둘 다 대가로 평가받는다.

** 1714~1782. 웨일즈 출생의 영국 풍경화가로 처음에는 초상화가로 상업적 성공을 거뒀으나 풍경화가로 전향하여 근대 영국 풍경화의 선구자적 역할을 했다.

리처드 윌슨 「낸틸 호수에서 바라본 스노든 산」(1765~1766)
캔버스에 유채
101cm × 127cm
영국 워커 미술관

있었고, 아무리 강렬하게 칠하더라도 얼굴의 모든 특징들을 알 수 있게끔 만들 수 있었다. 나는 음영과 반색조harf-tint의 조화와 너비가 그 효과에 큰 영향을 줌을 깨달았다. 요한 조파니Johan Zoffany*의 인물화들은 이 지식으로부터 대단한 결과를 도출했다. 그리고 나는 빛과 그림자를 많이 공부한 사람들은 실패한 결과물을 절대 내놓지 않는다는 사실을 안다.

_데이비드 윌키

8

평론가가 빠질 수 있는 가장 흔한 실수는 예술가의 작품이 "부실하다", "더 많이 노력했으면 더 좋았을 것"이라는, 우리가 매우 자주 듣는 어쩌고저쩌고 하는 얘기들이다. 종종 이 지적은 사실과는 딴판이다. 관람객은 "더 많은 노동력이 투입되었다"는 점을 알자마자, 정말로 성공적인 회화가 가지는 결핍의 필요성과, 그와 불가분의 관계로 만들어진 신선함을 직시하게 되면서 그 회화가 그만큼 불완전하고 미완성 상태임을 확신하게 될 것이다. 만약 회화의 효과적인

* 1733~1810. 영국, 이탈리아, 인도 등지에서 활동한 독일 출신의 신고전주의 화가.

요한 조파니 「골리앗의 머리를 든 다윗처럼 그린 자화상」(1756)
캔버스에 유채
92.2cm×74.7cm
영국 빅토리아 내셔널 갤러리

마무리가 관람객에게 강요될 정도로 명백하다면, 관람객은 그렇게 되어서는 안 됨을 깨달을 것이다. 그리고 예술가는 자신의 작품이 노동이 되고 있다고 느끼는 순간부터, 작품의 신선함이 사라질 정도로 그에 의존하게 된다. 진정한 예술 작품으로서의 매력이 바닥나는 수준까지 될 수도 있다. 작업은 항상 아무리 정교하더라도 쉽게 이루어진 것처럼 보여야 하는 법이다. 우리가 보는 것은 표면 아래에서의 괴로움이 무엇이든 노력 없이 이루어진 것처럼 보여야 한다. 메소니에Jean-Louis Ernest Meissonier*는 효과적인 마무리라는 차원에서 그의 동년배와 전임자 들 전부를 능가하지만, 당신이 보기에는 분명 쉽게, 그리고 노력 없이 이루어진 것 같으리라. 나는 새커리William Makepeace Thackeray**가 비평가들이 허술하다고 비판한 그의 책들 중 어느 한 장에 대해 나에게 말한 일을 기억한다.

"허술하다고? 내가 한 번 쓴 장을 열 번 정도 더 쓴다면, 매번 앞서 쓴 것보다 더 나빴을 거야!"

이는 노동이 그를 돕지 않았다는 증거였다. 예술가의 실패는 부주의에서 오지 않는다. 최선을 다하는 것은 그에게 이익이

* 장 루이 에르네스트 메소니에(1815~1891). 프랑스의 화가로 역사적 소재를 탁월한 섬세함으로 묘사해낸 작품들로 유명하다.

** 윌리엄 메이크피스 새커리(1811~1863). 19세기 영국을 대표하는 소설가로 『허영의 시장』, 『헨리 애즈먼드』 등의 대표작이 있으며 「콘힐 매거진」의 편집장을 역임했다.

장 루이 에르네스트 메소니에 「카드 게임의 결말」(1865)
패널에 유채
22.2cm×18cm
미국 월터스 미술관

될 뿐만 아니라 기쁨이기도 하다. 그러나 언제, 어떤 노력을 하든 성공이란 모든 사람에게 주어지지 않으며, 사실 어느 누구에게도 주어지는 게 아니다. 지금까지 생존했던 최고의 화가라도 결코 네다섯 번 이상은 성공하지 못했다. 즉, 그의 일반적인 평균이 아무리 뛰어나다고 해도 네다섯 번 이상의 걸작을 그린 화가는 없다. 그러한 성공은 우연에 달려 있을 뿐만 아니라 천재성과 영감은 물론 건강과 기분, 그리고 그 밖의 백 가지는 넘을 알 수 없는 불확실성에도 달려 있기 때문이다. 나 자신의 입장에서 보자면, 나는 열심히 일해 왔고 어떤 상황이든 간에 결코 허술하지 않았다. 솔직하게 말하자면 나는 캔버스에 일부러 게으른 손길을 댄 적이 없으며, 항상 성실하게 열심히 일했다고 말할 수 있다. 하지만 내 인생에서 그린 최악의 회화들은 내가 가장 고민하며 많은 노력을 쏟아 부은 회화들이다. 고백하건대 만약 내가 내 작품들 중 절반을 고른다면, 나머지 절반은 대서양 밑바닥에 매장하는 일에 슬퍼하지 말아야 하리라. 때때로 회화를 그릴 때면 내 작품이 고달픈 일이 되어가고 있음을 발견하게 된다. 그러나 그 노동의 근거를 발견하는 즉시 나는 더 이상의 근심을 버리고 무엇이든 그린다.

_존 에버렛 밀레이John Everett Millais

존 에버렛 밀레이 「검은 브룬스위커」(1865)
캔버스에 유채
68.5cm×104cm
영국 레이디 레버 아트 갤러리

9

예술 작업은 신중하고 성실하게 행해야 할 뿐만 아니라
배려심과 성실함이 뚜렷하게 나타나야 한다고 생각한다.
흉하게 그려진 칠이 오랜 연습에서 비롯된 신속함을
유지하려는 의무를 따른다거나 숙련된 예술가가 분명하게
말하고자 하는 필요성 안에서 그 구실을 찾게 해서는 안 된다.
그 필요성이 갤러리 벽에 영향을 미치려는 욕구로부터 나온
충동을 받아들여선 안 된다. 숙련된 예술가는 의식적으로,
학생은 무의식적으로 그렇게 작업할 위험이 크다.

_조지 프레드릭 왓츠

10

진짜 효과는 세부의 직조로부터 나온다. 그럼에도 불구하고
왜 우리는 숙고할 줄 아는 대가들이 예술 작품 제작에 있어서
하위 부분의 작업을 수행할 판단력이 없었다는 얘기를 들어야
하는가? 레이놀즈가 교묘하게 그들을 칭하듯 왜 우리는 위대한
대가들로부터는 사고하는 법을, 그 아랫사람들로부터는
제작을 실행하는 법을 배워야 하며, 라파엘로에게서는
디자인을, 루벤스로부터는 마감하는 법을 배워야 한다고

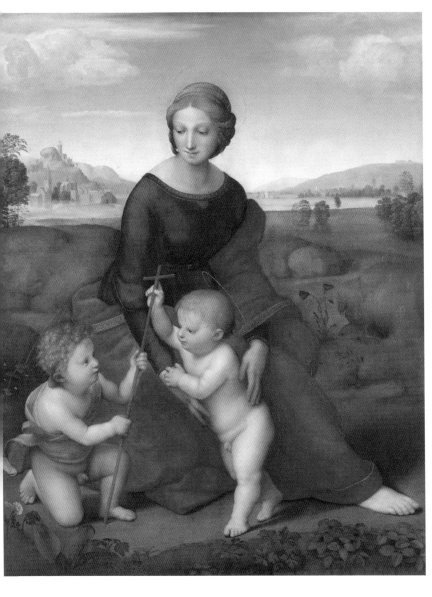

라파엘로 「초원의 성모」(1505~1506)
목판에 유채
113cm × 88.5cm
오스트리아 빈 미술사 박물관

들어야만 하는가?

_윌리엄 블레이크

11

만약 내 초상화가 아직 안트베르펜Antwerp*에 있다는 걸
알았다면, 나는 케이스가 열렸을 때로 그걸 돌려놓을 것이다.
공기에 노출되지 않고 오랜 시간을 케이스 안에서 보내면서
손상되지 않았음을 알게 되었기 때문이다. 그러면 새로 바르는
색에서 종종 발생되는 현상처럼, 노란색으로 변하지 않아
처음의 효과를 모두 잃어버린다. 만약 그런 일이 일어났다면,
해결책은 그러한 변화를 일으키는 오일의 여분을 흡수하는
태양광에 반복적으로 노출하는 것이다. 그러고도 여전히
갈색이라면, 태양에 새로 노출되어야 한다. 이 심각한 재난에
대한 유일한 치료법은 온기뿐이기 때문이다.

_페테르 파울 루벤스

* 벨기에 북서부에 위치한 대표적 항구도시.

XI

초상화

PORTRAITURE

1

예쁜 소녀의 얼굴을 그리는 일은 은에 초상화를 새기는 일과
같다. 대단한 정교함은 있을지언정 둘 사이의 유사점은
없을 것이다. 젊은 여인의 옷에 정교함을 더하고, 그녀의
아름다움을 있는 그대로 끌어내게끔 자유로운 필치와 획에
맡기는 게 더 낫다.

_고개지

2

초상화는 위대한 예술일 것이다. 정말로, 아마도 가장 위대한
예술이라는 느낌이 있다. 그리고 초상화는 표현과 관련이
있다. 진정 사실이지만, 그런데 무슨 표현을 말하는 걸까?
열정, 감정, 분위기? 당치 않다. 남성이나 여성을 '즐거운
표정'으로 그리거나 심지어 '사진 작가'가 소중히 여기는
'매력적이고 자연스럽게' 그리는 것은 오래된 비극적이고
웃기는 가면임을 여러분은 단번에 알 수 있다. 위대한
초상화에서 허용될 수 있는 유일한 표현은 성격과 도덕성의
표현이지, 일시적이고 덧없고 우연한 게 아니다. 초상 외에도
여러분은 너무 많이, 혹은 무척 드물게 유형, 상징, 연상만을

원한다. 그래서 사람들이 그런 표현이라고 부르는 것을 주는 순간, 두상이 가진 특유의 특징은 파괴되고 아무 의미가 없는 초상화로 격하되기 마련이다.

_에드워드 번존스

3

빛의 영역에 배치되는 음영은 인물과 집단 모두에게 장려한 효과를 연출한다. 반대로 어두운 영역에서 빛을 쪼인 인물들은 완벽하게 표현할 수 없다. 왜냐하면 측광이 있든 없든 빛을 받는 모든 인물상은 약간의 음영을 갖게 되기 때문이다. 이와 가장 가까운 접근법은 그런 일이 벌어진 물체들의 음영을 다른 물체들이 반영하면서 서로 매우 동등하게 될 때이다.

음영에 비치는 음영은 무한하다. 음영에 비치는 명암은 중재에 나선다. 음영에 비치는 빛은 명료하다. 명암은 중재에 나선다. 빛에 비치는 빛은 무한하거나 불분명하다.

_에드워드 칼버트

4

대부분의 거장들은 자신들이 속한 화파와 그의 추종에 의한 맹목적 모방으로서, 초상화에 들어가는 배경의 어둠을 과장하는 방법을 가지고 있다. 그들은 머리 부분을 더 흥미롭게 만들기 위해 이런 방식을 떠올렸겠지만, 이 배경의 어둠이 우리가 자연 상태에서 보는 빛을 발하는 얼굴과 결합되면 초상화에서 지배적이어야 할 논리적 특징을 잃게 된다. 어둠이 대상으로 하여금 상당히 비정상적인 상황에 안착하게끔 이끌기 때문이다. 빛이 비친 얼굴이 매우 어두운 배경, 즉 빛을 받지 못하는 배경에서 두드러지게 나타나는 모습을 자연스럽다고 볼 수 있을까? 인물 위에 내려오는 빛은 정작 벽이나 인물이 서 있는 태피스트리에는 내려오지 않는 건가? 그렇다면 얼굴은 극도로 어두운 색조의 옷과 비교하여 두드러지는 일이 일어나서도 안 되는데, 이러한 일은 매우 드물거니와 작품에서 나오는 배경이 일광이 완전히 박탈된 동굴이나 지하실 입구 같은 상황은 더욱 드물다. 따라서 그 방법은 실제처럼 보이지 않을 수밖에 없다.

초상화의 주된 매력은 꾸밈 없는 수수함이다. 나는 화가가 관습적인 모습으로 얼굴을 재구성해야 할 때 유명한 사람의 특징을 이상화하는 게 목적이었던 초상화를 진짜 초상화에

포함시키지 않는다. 그 작업에서는 날조가 당연히 한몫을 한다. 진짜 초상화는 동시대 사람들이 그린 것이다. 비록 그들이 유명하고 명성이 높은 사람들이라 할지라도, 우리는 그들을 일상생활에서 만나듯 캔버스에서 보는 것을 좋아한다.

_외젠 들라크루아

5

베레샤긴은 어두운 배경에 초상화의 머리를 두는 구식 방법은 불필요할 뿐만 아니라, 낮에 보는 사람과 비교하면 대개 사실적이지 않기에 거짓이고 비현실적이므로 타파되어야 한다고 말한다. 그러나 채색된 머리 뒤의 밝고 화려한 배경은 그 머리가 실제로 가져야 할 중요성, 즉 다른 면들과 거리, 질감, 기타 등등의 효과들과 결합된 실제적인 사실, 견고함, 움직임, 명암의 유희, 각각의 개인이 가진 기술이나 역사를 갖지 못하게 할 것이 확실하다. 그리고 그것들은 가장 교묘하고 솜씨 있는 예술적 수완들로 겨룰 수 없게끔 만드는 현실성을 추구하기 위해 융합될 것이며 분명 예술가에게는 중단을 요구할 수 없게끔 할 것이다. 누군가의 입술에 의해 지하 감옥이나 죽음으로 전달될 독재자의 힘은 가장 흔한

바실리 베레샤긴 「고행자」(1874~1876)
목판에 유채
24.2cm × 18.8cm
러시아 트레티야코프 미술관

라파엘로 「율리우스 2세의 초상」(1874~1876)
포플러 목판에 유채
81cm×108.7cm
영국 내셔널 갤러리

벽지와 하숙집에서, 인색한 휴양지에서 머무는 만큼 느낄 것이다. 그러나 그런 주변을 묘사한 화가는 그런 인상을 전할 수 없다. 마지막으로, 나는 최근 몇몇 사람들이 표명한 의견에 강력하게 반대하고자 하는데, 이 의견들은 초상화가 인물에 대한 사안 외에는 관심이 없으며 배경은 없는 게 낫다는 생각을 암시하는 듯하다. 이것은 주변 환경과 어울리지 않고 조화롭지 않은 전시실의 벽에 영향을 줄 좋은 원칙일 수도 있다. 하지만 지적이거나 아름다운 얼굴은 예술가가 배경에 넣을 수 있는 그 어떤 액세서리보다도 더욱 흥미로워야 한다. 배경을 아무리 정교하게 다듬어도 라파엘로가 그린 율리우스 2세의 초상화를 보고 있는 사람의 관심을 끌지는 못하리라고 본다. 나는 주교좌에 있는 그 모습이 세상에서 가장 완성된 초상화라고 생각하지 않을 수 없다. 초상화는 가장 진실한 역사적 그림이며, 그것은 초상화가 가진 가장 기념비적이고 역사적인 면이다. 그래서 오래 볼수록 더 많은 주의를 필요로 한다. 피상적인 회화는 피상적인 성격과 같으니, 단순한 지인에게는 그럴지 모르지만 친구에게는 그러지 않기 마련이다. 많은 오래된 초상화들이 주는 흥미와 감탄은 결코 끝낼 수 없다.

_조지 프레드릭 왓츠

6

렘브란트와 벨라스케스의 초상화를 그리는 특성을 비교하는
데 있어서 스스로에게 매번 강하게 강요되었던 한 가지
중요한 점이 있다. 렘브란트에게서 나는 그와 그의 모델들
사이에 자리한 즐거운 인간적 연민을 본다. 그는 항상 어떤
위대한 중심적 인간 유형을 따르는 부분에 더 관심이 있다.
그래서 풍자 작가를 기쁘게 하는 작은 차이들에 상대적으로
관심이 없었고, 많은 찬사를 받게 하는 특징의 본질인
'유사성의 확보'를 추구했다. 나는 그가 훌륭한 유사성
사냥꾼이었다고 믿지는 않지만, 그의 묘사가 인간의 가장 크고
완결된 면을 보여준다고는 확신한다. 거기에는 상황에 의해
맞춰진 개성에 관한 역설적인 감상이 항상 존재한다. 반면
벨라스케스에게서는 다른 것을 발견한다.

_찰스 웰링턴 퍼스

7

나는 초상화를 보면서 보는 사람이 오로지 자신 앞의 얼굴에
대해서만 전적으로 생각하길, 그리고 그걸 그린 사람에
대해서는 아무것도 생각하지 않기를 바랐다. 그리고 이런

식으로 초상화를 그리는 예술가는 표현이나 필치에 있어서
매너리즘의 함정에 대해 걱정할 필요가 없다는 게 내
생각이다.

_조지 프레드릭 왓츠

8

최근의 초상화들을 살펴보자. 나는 눈을 감고 올해에 본
적은 없지만, 모든 세부사항이 친숙한 새로운 갤러리와
아카데미에서의 그 모든 것들을 떠올려 본다. 당신은 균일한
빛이 그들의 턱에서 발끝까지 뻗어 있음을 발견할 것이다.
아마도 배경은 빛도 공기도 침투하지 않는 무감각한 회색의
평판일 것이다. 혹은 초상화가가 소유하고 있는 표면에 제대로
된 빛의 반사가 보이는 가구가 없어서 무척 불쾌한, 그러나
약삭빠르고 무성의한 벼락치기적 묘사와 더불어 인물 뒤에
자리잡을 수 있기를 바라는 쾌활한 희망으로 가득찬 엉터리
방일 것이다. 한두 장의 초상화를 제외하면 모든 그림들의
얼굴에는 면에 대한 정의가 결여된 납작하고 축 늘어진 면일
것이다. 코에 하얀 점과 이마 위에 밝은 빛이 있으면 소조가
가능할 테지만, 관찰자가 머리에 집중하도록 돕는 빛을

조슈아 레이놀즈 「왈드그레이브 가문의 여자들」(1780)
캔버스에 유채
143cm × 168.3cm
영국 스코틀랜드 내셔널 갤러리

얻으려는 시도나 머리의 구를 완전하게 측정하려는 시도는 거의, 혹은 전혀 하지 않았을 것이다. 당신의 눈은 볼에서 드레스 가장자리로, 반짝이는 새틴satin에서 바닥의 패턴으로 옮겨가며 헤매게 될 것이다. 그리고 초상화의 목적을 잊은 채 작가가 다소 부적절한 색 조합을 개발하고 있음을 상기시켜 주는 핑크색이나 연보라색의 덧칠에 의해서만 겨우 멈추게 것이다.

견고함을 위하여, 사물이 가진 큼직하고 건설적인 면의 실현을 위하여, 훌륭한 회화라면 가지고 있는 조소적 요소를 위하여 당신은 허사虛事부터 봐야 할 것이다. 일반적인 아카데미에서는 어떤 상황에서도 존재해야 하는 명암 속 대상들 간의 필연적 관계를 얻기 위한 세 번의 실제적인 시도, 또한 관람객의 주의를 중요한 지점에 집중시킬 명암의 기술적 구성을 고안하려는 단 한 번의 시도도 없었으리라고 확신한다. 그리고 (미래의) 티치아노, 렘브란트, 레이놀즈에게 풍부하고 다양한 색조와 건축적인 활력을 빌려주는 어둠에 비친 빛, 빛이 비친 어두운 부분의 즐거운 효과를 소개하지도 않을 것이다.

_찰스 웰링턴 퍼스

9

왜 나는 버츠 부인에게 약속한 세밀화를 아직까지도 완성하지
못한 걸까? 나는 아직 자신을 조금도 만족시키지 못했다고
답하며 잘못을 용서해 달라고 간청해야만 한다. 왜냐하면
초상화는 모든 면에서 설계도나 역사화와는 정반대되는
성질을 갖고 있기 때문이다. 당신은 매번 그릴 때마다 앞에
자연이 없으면 초상화를 그릴 수 없을 것이며, 자연이
있으면 역사화를 그릴 수 없을 것이다. 그것은 미켈란젤로의
견해였으며 내 의견이기도 하다.

_윌리엄 블레이크

10

나는 사람들이 어째서 그토록 자주 자신들의 초상화에
만족하지 못하는지 궁금해 하곤 한다. 그러나 드디어 주된
이유를 발견했다고 생각하는데, 그들은 자기 자신에게
만족하지 않기에 충실하게 묘사된 표현을 도저히 견딜 수가
없는 것이다. 나는 나 또한 똑같다는 사실을 깨달았다. 나는
내 느낌에 맞추기 위해 사람들을 구슬리는 역할로도 활용하는
직접 그린 초상화를 제외하고는, 나를 그린 그 어떤 초상화도

참아 낼 수가 없다.

_제임스 노스코트

XII
장식 예술
DECORATIVE ART

1

장식이란 활동이자 예술의 생명, 정당성, 그리고 사회적
효용이다.

_펠릭스 브라크몽

2

회화의 진정한 기능은 벽의 공간을 활성화시키는 데 있다.
그것 말고도, 그 그림은 손보다 커서는 안 된다.

_피에르 퓌비 드 샤반

3

나는 만들 수 있는 큰 것, 넓은 공간, 그리고 보통 사람들이
보고 '오!'라고 말하길 원한다. 오직 오!

_에드워드 번존스

4

나는 벽화를 세 가지 이유로 고집한다. 첫째, 벽화는 정직한 연구에 의해서만 얻을 수 있는 절대적 지식을 요구하는 예술의 행사이기 때문이다. 거기에는 배우는 사람이 향후에 어떤 예술 분야를 선택하든, 누구도 의심할 수 없는 가치가 자리하고 있다. 둘째, 영국적 성격에서 비롯된 바는 아니지만 영국 회화에서는 부족한 진지함과 고귀함을 벽화에 대한 연습을 통해 이끌어낼 수 있으며, 따라서 잠재성을 이끌어낼 수 있기 때문이다. 그리고 셋째, 대중의 마음을 움직이기 위해서다. 공공의 개선을 위해서는 단순하지만 우수한 작품을 가능한 한 널리 퍼뜨려야 한다. 관광적인 참신함에 의해 지적 인식이 부지불식간에 어지럽혀지는 현재의 대중은 전시실을 제외하고는 아름다운 것을 결코 볼 수 없다. 우리를 둘러싼 것들 중 단 하나의 물건도 진정한 아름다움에 대한 모종의 자격을 가지거나, 고귀한 효과를 그림 속에 간단히 담을 수 있음에도 거의 그렇지 못한다는 건 우울한 사실이다. 그리고 나는 아름다움에 대한 애정이 사람의 마음에 내재되어 있다고 믿기에, 그런 현실이 작업에서 불행한 영향력으로 작용하지 않을 수 없다. 이에 대한 대처야말로 예술 기관의 목표가 되어야 하며, 만약 정말 좋은 것들이 사람들 사이에서 산재하게 되면 머지않아 만족스러운 결과가 나타나리라고

확신한다.

_조지 프레드릭 왓츠

5

나는 서로를 돋보이게 하는 많은 빛과 음영을 날려 버리고
유일하게 밝은 색으로서 노동자의 외투와 바지에 있는
파란색을 갖게 되었다. 나는 '벽 일부 만들기'에 의한 '평평한
장식'으로서의 작업을 의도적으로 모두 피했다. 반대로,
그것들을 회화로 취급했고 벽에 구멍을 내려고 노력했다. 즉,
강한 빛과 음영의 완화와 관련하여, 인물상에서는 양각적인
질감을 유지시키려 고군분투했다. 멀리 떨어져 있는 집단은
피하고 그림의 맨 앞에 있는 구성 요소들을 촘촘히 엮었다.
이렇게 하지 않으면 무게감과 품위를 잃을 것처럼 느껴졌으며
벽화 장식에서 필수적인 작업처럼 보였다. 그리고 이것이 퓌비
드 샤반으로 하여금 프레스코화의 평평한 모방을 넘어서 훨씬
더 훌륭한 장식가로 만들었다…. 틴토레토의 스쿠올라 그란데
디 산 로코Scuola Grande di San Rocco*는 건물을 장식하는

* 베네치아의 자선 기관인 산 로코 재단이 15세기에 건축한 본사 건물로 성경의 내용으로
만든 틴토레토의 장식화가 광범위하게 그려져 있는 것으로 유명하다.

틴토레토 「스쿠올라 그란데 디 산 로코 마조레 홀」(1564~1587)
이탈리아 스쿠올라 그란데 디 산 로코

내 생각 그대로를 보여준다. 그의 생각대로 디자인된 건축학적 공간들에 있는 놀라운 독창성으로 가득한 빛과 음영으로 조각된 거대한 무리의 그룹들. 지난 몇 년 간 '장식'이라고 불렸던 평평하고 무익한 것들보다 훨씬 더 풍성하고 만족스러운 결과로서….

무엇보다도, 나는 벽의 평탄함을 보존한다는 벽화 장식의 위선을 완전히 불신한다. 거기에는 아무런 장점이 없다고 본다. 조각처럼 거대하게 만들되, 가치와 색채의 질 전부가 깊이 있는 활력을 줄 수 있도록 하라. 그러면 홀이나 방은 더 풍성하고 고귀해지리라고 확신한다.

_찰스 웰링턴 퍼스

6

사람들은 보통 풍경화가 쉬운 문제라고 주장한다. 나는 매우 어렵다고 생각한다. 풍경화를 만들고 싶을 때마다 세세한 부분들에 담아 붓칠을 하기 전에 며칠 동안 마음속에서 작업을 하는 게 필요하다. 작문에서처럼 주제를 놓고 쓰라리게 심사숙고하는 시기가 있다. 그리고 이게 해결될

때까지, 당신은 유대와 족쇄 들 속에 속박된다. 하지만 영감이
떠오르면, 당신은 속박에서 벗어나 자유로워진다.

_1310년경 중국 화가

7
한마디로, 경향이라 함은 학교를 의미하는 것이다. 무엇보다도
학교의 관점에서 풍경은 고려될 수 없다. 모든 예술가들
중에서 풍경화가는 자연과 가장 직접적인 교감을 하는
사람이며 자연의 영혼 그 자체다.

_폴 위에Paul Huet

8
어떤 이유로 인해 풍경에 대한 고결한 사람들의 애정이 싹트게
되는가? 천성적으로 사람은 언덕과 개울이 있는 정원에 있기를
좋아한다. 그곳을 흐르는 물은 돌들 사이를 미끄러져 지나가듯
즐거운 음악을 만들어 낸다. 은둔한 구석에서 한가롭게 일을
하는 어부의 모습이나, 외딴 곳에서 나무를 베는 목수, 뛰노는

원숭이와 두루미가 있는 산의 풍경에서는 얼마나 큰 기쁨을 찾을 수 있겠는가! …자연의 풍요로움 속에서 인생을 즐기고 싶은 마음은 간절하지만, 대부분의 사람들은 그런 즐거움에 빠지는 게 금지되어 있다. 이런 욕구를 충족시키기 위해 예술가들은 사람들이 집에서 나가지 않고도 자연의 웅장함을 볼 수 있도록 풍경을 표현하기 위해 노력해 왔다. 그럼으로써 회화는 실제로 자연을 관찰하려는 참을 수 없는 욕망을 지우면서 고귀한 종류의 즐거움을 제공한다.

_곽희郭熙

XIII
풍경화
LANDSCAPE

1

풍경화는 거대한 작업이기에 언덕과 시냇물의 구도를
파악하기 위해서는 반드시 멀리서 조망해야 한다. 남성,
여성의 인체 모형 같은 경우는 작기 때문에 손바닥이나 탁자
위에 두고 관찰할 수 있다. 꽃 그림을 탐구하는 사람들은
꽃 한 줄기를 깊은 구멍에 꽂아 위에부터 관찰함으로써
시야를 확보한다. 대나무 그림을 탐구하는 사람들은 달빛
밝은 밤 대나무 줄기 그림자를 벽에 걸린 흰 비단천에 비춰
대나무의 진실된 형태가 드러나게끔 한다. 풍경화도 이와
동일하다. 작가는 자신이 그릴 언덕과 시냇물과 혼연일체가
되어 교감해야 하며, 그럴 때 비로소 풍경은 비밀을 드러내는
법이다. 구름이 없는 언덕은 헐벗어 보이고, 물기가 없으면
갈증 상태로 보이며, 오솔길이 없으면 마치 생명을 갈구하는
듯 절박해 보이고, 나무가 없으면 죽은 풍경이며, 원근감이
없으면 얕아 보이고, 수평적 거리감이 없으면 너무 가까워
보이며, 높낮이의 표현이 없으면 너무 낮아 보이게 된다.

_곽희

곽희 「조춘도」(1072)
비단에 수묵담채
158.3cm×108.1cm
대만 국립 고궁 박물원

2

'시골집Cottage'을 다시 예쁘게 그렸고, '황야Heath'는 아슬아슬하게 합격이지만, 나는 '집House'과 운명을 같이해야 한다. 금요일에는 M이 방문해 오랫동안 머물렀다. 그는 혼자 왔다. 내 작품은 그가 가진 예술에 관한 철칙이나 변덕스런 취향에는 맞지 않는다. 그는 내가 "길을 잃었다"고 말했다. 나는 그에게 말했다.

"어쩌면 내가 미술 애호가들이 일반적으로 가지고 있는 것과는 다른 예술적 개념을 가지고 있는지도 모르지. 나는 회화를 피해야 할 대상으로 간주하지만, 감정가들은 모방의 대상으로 보거든. 그건 마치 세상을 예술적 실패로 채우기 위한 것인 양 마음과 근원적 감정들을 모조리 굴복시키는 순종적이고 겸손한 복종을 의미한다네."

그러나 그는 기꺼이 동의하는 듯 했고, 나 역시 통상적인 예의를 침범하지 않은 채 그의 방문을 견뎌냈다고 믿는다.

이 사랑스러운 예술이 자기파괴적인 행위에만 몰두한다는 것은 어찌나 슬픈 일인지! 낡고, 검고, 문질러서 더러워진 캔버스가 신의 작품을 대신하느라 정작 우리 눈을 멀게 하고, 햇빛이나 꽃이 흐드러지게 핀 들판이나 꽃이 만발한 나무를 보지 못하게 하고, 잎사귀들의 살랑거리는 소리를 듣지 못하게

존 컨스터블 「인공 연못과 멱감는 사람들이 있는 햄스테드 황야」(1821)
캔버스 위 판지에 유채
24.1cm×29.2cm
영국 켄우드 하우스

한다.

_존 컨스터블

3

숲에 햇빛이 가루처럼 흩뿌려져 있고, 나무의 모든 색조가
빛나고 섬세하며, 눈부신 햇빛이 내리쬐고, 줄기에만 밝은
빛이 비추고 있다. 상쾌하고, 새롭고, 풍부한 효과.

_테오도르 샤세리오

4

숲과 그 속의 나무들은 특히 그늘에 있을 때 보랏빛이
지배적인 아주 강렬한 색조를 띠며, 풀이 지닌 녹색에도
특별함을 부여한다. 수직으로 뻗은 줄기는 마치 반사광에 항상
반짝이는 회색, 황갈색, 붉은색 돌이나 바위(마노석처럼)와
같은 색을 품고 있음을 보여준다. 이 모든 것들이 전경과
활기차게 경쟁하듯 짙은 어두운 색을 띤다.

얼음과 눈으로 뒤덮힌 산 위에 구름이 감아올려지며 본색을
감추고 다른 색깔로 물드는 저녁 무렵의 풍경은 웅장한
장관이다. 하늘로 솟은 산꼭대기들이 듬성듬성 보인다. 이
무렵의 파란색 배경은 그림자의 따뜻한 황금빛을 부각시키고,
아래쪽은 깊고 불길한 회색 속에 침잠해 있다. 우리는
칸더슈테크Kandersteg*에서 이 효과를 목격했다.

_콩스탕 뒤티외

5

자네는 편지에서 자네의 그림에 대한 내 의견을 말해달라고
말했지. 난 자네가 그림을 좀더 통일감 있게 그렸더라면 더
좋았으리라고 생각하네. 예컨대 나무를 더 강하게 그리고,
하늘은 그 나무 그림자에서부터 화폭 반대편 구석까지
펼쳐지도록. 그게 그 풍경이 원했던 바이고, 마치 두 그림이
따로 노는 듯한 역효과를 줄일 수 있었으리라 생각하네….
나는 자네가 그린 하늘이 아무래도 신경쓰이네. 구름의 특징도
저 위대한 거장들을 제대로 이해하지 못한 근대 화가들에게

* 스위스 베른주에 위치해 있으며 오이시넨 호수와 칸더강 계곡 등 아름다운 풍광을 갖춘
휴양지로 유명하다.

존 크롬 「야머스 둑」(1810~1811)
캔버스에 유채
52.1cm×83.8cm
미국 예일 영국 미술관

너무 많은 영향을 받은 것 같네. 거장들이 때때로 구름을 둥글게 표현했으니, 아마 그들도 그와 똑같이 그려야 한다고 생각했겠지. 그들이 그린 하늘은 구름이 구도의 구성 요소가 되거나 존재감이 부각되는 걸 볼 수 있지. 아니, 때로는 심지어 제1바이올린 주자로 연주하기까지 한다네….

그림을 그릴 때는 언제나 폭에 유의해야 하네. 빛과 그늘이 하나의 거대한 계획의 일부가 되는 구성에 녹아들 수 있도록 하늘에 이를 똑같이 적용해 모든 부분을 넓고 아름답게 그린다면, 그림은 언제나 분별력 있는 감상자를 즐겁게 해 주고 관중의 주의를 집중시키며 모든 사람을 기쁘게 한다네.

자연 속 사소한 부분들은 간과되어야 하는데, 우리는 그림 전체를 한 눈에 보면서 그 그림이 어떻게 그려졌고 왜 그렇게 매혹적인지를 알지 못한 채 감정이 피어오르기 때문이라네. 자네에게 그림을 그리는 행위에 존엄성을 부여하는 것에 관한 길고 두서 없는 이야기를 썼군. 내가 하는 말을 나도 이해하지 못하게 될까 봐 무척 오랫동안 두려웠다네. 부디 자네는 의지를 갖고 행동하기를 바라네.

_존 크롬John Crome

6

나는 지금 런던에 있는 내 화실에 들어가기만을 고대하고
있는데 그 이유는 6피트짜리 캔버스가 아니면 작업할 기분이
나지 않기 때문이라네. 나는 하늘을 꽤 많이 그렸는데 이는
내가 어떤 어려움이라도 극복하기로 결심했고, 다른 모든 것들
중에서도 그게 가장 어려운 작업이기 때문이지. 하늘에 대해
얘기하자니, 그 전장에서 자네가 얼마나 경이롭게 싸우고
있는지 보는 것은 우리 모두에게 놀라운 일이로군. 자네는
가능한 최선의 배경ground을 통해 자네 친구를 이 고생길(옛
대가들의 경우와 같이)에서 벗어나게 해 줄 게 분명해
보이네. 하늘을 자기 작품에서 중요한 부분으로 간주하지
않는 풍경화가는 자신의 가장 큰 지원군을 놓치는 것이지.
조슈아 레이놀즈 경은 티치아노, 살바토르*, 또는 클로드
로랭의 풍경에 대해 "하늘조차도 그들의 주제에 공감하는 것
같다"고 말했지. 나는 종종 하늘을 '물체의 뒤에 던져진 하얀
이불'로 생각하도록 조언을 받았다네. 하늘이 눈에 거슬리면,
내 것이 그렇듯이, 그건 형편없는 그림이지. 그렇다고 하늘이
빠지면, 내 것은 그렇지 않지만, 한층 더 형편없는 그림이
된다네. 하늘은 반드시 내 작품의 효과적인 부분으로서 항상

* 17세기 이탈리아 화가 살바토르 로사Salvator Rosa(1615~1673)를 가리키는 것으로
추정된다. 거칠고 황량한 풍경과 야성적 감성의 묘사로 논란과 명성을 얻었다.

존재해야 해. 하늘이 핵심요소가 아니거나, 규모의 표준이
아니거나, 감정의 주요 감각기관이 아닌 풍경화들을 찾기는
어려울 것이라네. 자네는 이제 저 '하얀 이불'이 자신을 위해
무엇을 할 수 있는지를 상상함으로써 나처럼 이 개념들에
감탄하게 될지도 모르겠군. 이는 결코 틀릴 수 없다네. 하늘은
자연에 존재하는 빛의 근원이며, 모든 것들을 지배하지.
매일의 날씨에 대한 우리의 일반적인 관찰조차도 전부 하늘이
결정하는 거라네. 회화에 있어서 하늘을 그리는 작업의
어려움은 구성이나 실행 모두의 측면에서 매우 까다롭지.
왜냐하면 그 모든 광채에도 불구하고 하늘은 전면에 드러나지
않아야 하며, 현실에서의 극단적인 거리만큼이나 멀어서 더
이상 생각하지 않게 되어야 하는데, 하늘의 현상이나 우연한
효과들은 항상 매혹적이거든. 나는 자네에게 이 모든 것에
대해 말할 수 있지만, 자네는 내가 스스로의 단점에 대해 잘
알고 있다는 걸 듣고 싶지 않을 테지. 내 그림에서는 의심할
여지없는 지나친 열망 때문에 자연이 저 자연스런 움직임
속에 가진 편안한 광경을 담는 데 실패한 경우가 종종 있기는
하지만, 하늘이 간과된 적은 결코 없다네.

_존 컨스터블

7

그는 살타쉬Saltash* 아래 그늘 속 누워있는 일흔네 대의
포술 연습함을 보고 있었다. 배는 하나의 어두운 덩어리처럼
보였다.

터너는 이전 대화를 언급하면서 이렇게 말했다.

"이것이 바로 그 결과라고 내가 말한 적이 있지. 자, 지금
자네가 보는 바와 같이, 전부 그늘 속에 감추어져 있다네!"

"그렇네. 그래도 나는 그걸 인식한다네. 여전히 항구는 거기에
있으니까."

"거기에 뭐가 있건, 우리는 눈에 보이는 것만을 포착할 수
있다네. 배 안에는 사람들이 있지만, 판자를 통과해 볼 수는
없는 법이지."

_조지프 말로드 윌리엄 터너Joseph Mallord William Turner

8

오늘 저녁에는 풍경을 내다보았다. 주변의 저 모든 풍경이
사랑스럽기 그지없어도, 저들 중 얼마나 작은 부분만이
그림으로 완성될 것인지! 내 말인 즉, 현재 나의 목적을

* 영국 남동부에 위치한 항구 도시.

조지프 말로드 윌리엄 터너 「해체를 위해 예인된 전함 테메레르」(1839)
캔버스에 유채
90.7cm×121.6cm
영국 내셔널 갤러리

달성하기에는 너무 많은 시간이 소요될 큰 추가 작업이나 변경이 없이 말이다. 나는 금세 그릴 수 있는 작은 피사체를 원한다. 해질 무렵에 가까울수록 사랑스러워지는 자연을 보며, 그를 모방할 수 없음을 앎이란 얼마나 절망적인지! –적어도 만족스럽게 그릴 수 있을 정도로 그 풍경이 충분히 오래 머무른다면 말이다. 그리고 나면 풍경에 헌신한 터너처럼 일생의 연구가 필요하다고 느끼게 된다. 그런 후에도 이를 실행하려는 시도는 어찌나 서툰 솜씨인지! 오늘 저녁 건초 밭에서 본 효과들은 어찌나 멋졌는지! 깎지 않은 잔디의 온기, 언덕에 널린 작업 전인 건초 더미의 초록빛을 띤 회색, 아름다운 보라색 그림자가 있는 고랑이나, 서로 어긋나게 드리운 나무의 긴 그림자들은 눈에 띄지 않게 녹아 내리며 색조를 바꾸다가, 다음 순간 구름이 지나가면 이 모든 마술은 순식간에 사라진다. 새로 시작될 내일 아침에는 모든 게 변해 있을 것이다. 건초 더미와 수확하는 이들은 아마 사라졌을 테고, 태양 역시 그럴 것이다. 그렇지 않다면, 꽤 정반대의 양상이 될 것이며, 가장 사랑스러웠던 것은 모두 가장 시시한 것이 되리라. 아아! 이럴 바엔 차라리 시인이 되는 게 낫다. 자연의 순수한 애호가이자, 결코 소유를 꿈꾸지 않는….

_포드 매독스 브라운

9

오래되고 황폐한 벽을 고른 후에 흰 비단천을 그 위로 던져라.
그런 다음 아침 저녁으로 비단을 통해 그 폐허를 볼 수
있을 때까지, 즉 그 돌출부, 수평부, 지그재그 꼴과 쪼개진
균열들을 마음 속에 저장하고 눈에 고정시킬 때까지 한참 동안
지켜보아야 한다. 돌출부들을 너의 산으로, 밑부분은 너의
강으로, 푹 꺼진 구멍은 너의 협곡으로, 갈라진 부분은 너의
개울로, 희미한 부분은 너와 가까운 지점으로, 어두운 부분은
너와 더 먼 지점으로 만들어라. 이 모든 걸 철저히 바라보다
보면, 곧 그 사이로 날아다니고 움직이는 사람, 새, 식물, 나무
들을 보게 될 것이다. 그런 이후에야 붓을 들고 너의 공상에
따라 붓을 움직여라. 그 결과는 인간이 아닌 천상의 작품이 될
것이다.

_송적宋迪

10

오래되고 더러운 벽이나 여러 가지 색의 돌과 결이 있는
대리석을 주의 깊게 보면 풍경, 전투, 다급한 인물, 이상한
표정이나 옷, 그리고 다른 무한한 사물의 다양한 구성물들을

발견할 수 있다. 창조적 천재는 이런 복잡한 선들 속에서
새로운 노력을 기울이며 열광하기 마련이다.

_레오나르도 다빈치

11

7시 45분경에 헨던Hendon에 있는 브렌트Brent 강을
조사하려고 외출했다. 고작 실개천이지만 이 강은 참나무와
온갖 종류의 잎사귀들이 드리운 그늘 아래를 고고함을 지닌
채 흐른다. 나는 이 풍경을 담은 작은 그림 하나를 그리기로
결심했는데, 저 많은 아름다움들 중 하나만 선택하기가
어려웠다. 그러나 자연은 첫눈에는 무척 아름답게 보이지만,
생각해보면 거의 항상 불완전하지 않은가. 게다가 아름다움의
절반을 잃지 않은 채로 그려진 뒤엉킨 잎사귀들은 없다.
정확히 모사하려면 한쪽 눈으로만 관찰해야 하기에, 그
결과물은 평범하고 혼란스럽다.

_포드 매독스 브라운

12

가을 하늘의 구름을 바라보면서 영혼 안에서 치솟는 고양감을
느끼는 것, 또는 봄바람이 격정적이고 가슴 뛰는 생각의
소용돌이를 불러일으킴을 느끼는 것-이런 기쁨을 대저 금이나
보석의 소유와 비교할 수 있단 말인가? 그 다음엔 비단 화폭을
펼쳐 범람하는 물과 산등성이, 녹색 숲, 불어오는 바람, 흰
포말을 일으키며 쏟아져 내리는 계단식 폭포의 장관을 마치
신의 은총이 풍경화에 내린 듯 일필휘지로 그려내는 것.
이것이 바로 회화의 즐거움이다.

_왕유王維

13

지금 내가 이 글을 쓰고 있는 방에는 커즌즈John Robert
Cozens*의 아름답고 작은 드로잉 두 점이 걸려 있다. 하나는
가까이에서 그린 매우 엄숙한 숲의 그림이고, 다른 하나는
베수비우스 화산에서 내려다보는 포르티치Portici**를 그린 매우
사랑스러운 것이다. 나는 이 회화들을 이웃인 우드번

* 1752~1797. 영국의 수채화가이며 스케일 큰 풍경화로 유명했다.
** 이탈리아 남부 캄파니아주에 위치한 도시.

존 로버트 커즌즈 「포르티치, 보셰토」(?)
드로잉
24.1cm×18.4cm
미국 예일 영국 미술관

씨로부터 빌렸다. 커즌즈는 한 편의 시와 같고, 그의 회화는 그 사랑스러운 표본이다.

_존 컨스터블

14
선별하기는 풍경화가의 발명품이다.

_헨리 푸젤리

15
내가 코로의 「들판La Prairie」과 「개울le fosse」을 좋아하지 않는다고 상상하지 말게. 오히려 반대로 루소*와 나는 이 두 점의 그림 각각이 그 자체로 생생한 인상을 주기에 어느 쪽이든 한 그림만의 소유는 유감스럽게 생각된다네. 자네가 이 그림을 아주 좋아하는 것은 완벽하게 옳은 일이지. 다른 한 점이 특히 우리를 강타한 점은 회화에 대해 아무것도 모르는,

* 프랑스의 풍경화가 테오도르 루소Théodore Rousseau(1812~1867)를 가리킨다. 바르비종파를 대표하는 작가로 밀레와 친분이 있었다.

장 바티스트 카미유 코로 「들판의 두 소녀들」(1860년경)
캔버스에 유채
33cm×46cm
개인 소장

그러나 그림을 그리고자 하는 열망이 가득한 화가가 최선을
다해 그린 것 같은 특이한 모습을 보였다는 것이네. 예술의
우연한 발견! 그 두 가지는 사실 모두 매우 아름다운 것들이지.
서면으로 결코 끝이 나지 않을 것이기에, 이에 대해서는
추후에 대화를 하기로 하세.

_장 프랑수아 밀레

16
테오도르 루소에게

자네가 떠난 다음날 자네의 전시회를 보러 갔다네…. 오늘
나는 오베르뉴Auvergne*와 그 이전의 작품들에 대한 자네의
연구를 이미 알고 있음에도 불구하고 그 전부를 다시
감상했으며, 재능은 처음부터 재능이라는 사실에 충격을
받았네.

아주 이른 시기부터 자네는 자연을 관찰하는데 느꼈던
즐거움에 대해 의문의 여지를 주지 않는 신선한 시선을

* 프랑스 중남부에 위치한 지방의 옛 이름.

보여준다네. 그리고 자연이 직접 자네에게 말을 건네고, 자네가 두 눈으로 직접 자연을 보았다는 사실을 느낄 수 있다네.

몽테뉴Montaigne가 말했듯이, 자네의 작품은 자네 자신의 작품et non de l'aultruy이라네. 이게 내가 자네의 모든 것을 조금씩 되짚어 현재까지 내려온다는 것을 의미한다고는 생각하지 않길 바라네. 나는 오직 시작점에 대해서만 언급하고자 한다네. 시작점은 중요하지. 왜냐하면 모든 사람은 자신의 사명을 갖고 태어났음을 보여 주거든.

처음부터 자네는 큰 참나무로 자라날 작은 참나무였다네. 보게! 나는 이 모든 것들을 보며 내가 얼마나 감동했는지 다시 한 번 말해야겠네.

_장 프랑수아 밀레

17
코로가 들라크루아보다 위대하지 않은지 나는 모르겠다. 코로는 현대 풍경화의 아버지다. 스스로 알건 모르건 근대의

화가들 중에서 그에게서 파생되지 않은 사람은 없다. 나는 아름답지 않은 코로의 그림이나, 무언가를 의미하지 않는 코로의 선을 본 적이 없다.

근대 화가들 중에서 코로는 컬러리스트로서 렘브란트와의 공통점이 가장 많다. 색 구성을 보면 색조의 전체 조화에 걸쳐 한 사람은 회색을, 다른 한 사람은 금색을 이룬다. 외관상으로 볼 때 그들의 방법론은 서로 반대이지만 원하는 결과는 같다. 렘브란트의 초상화에서는 관객의 시선이 한 부분, 주로 눈에 집중될 수 있도록 모든 세부 사항들이 그림자로 녹아 들어가며 나머지 부분보다 더 까다롭게 처리된다.

반면에 코로는 나무의 끝 부분 등 빛이 비추는 세부사항을 희생하여 관람객의 시선을 모으기 위해 선택한 지점으로 항상 우리를 데려간다.

_콩스탕 뒤티외

18

풍경화는 무대로 피신해 왔다. 그래서 오직 무대
배경화가들만이 그 진정한 성격을 이해하고 만족스러운
결과로 옮길 수 있다. 하지만 코로는?

오, 코로의 영혼은 강철 스프링처럼 용솟음친다. 그는 단순한
풍경화가가 아니라 예술가-진정한 예술가-이며, 드물고
예외적인 천재이다.

_외젠 들라크루아

19

베르베VERWÉE에게*

현재 쁘띠 팔레Petit Palais**에서는 국제 전시회가 열리고
있는데, 바다를 그린 뛰어난 풍경화들을 볼 수 있다네. 이
전시회는 한두 명의 예외를 제외하고는 모두 젊은

* 루이 찰스 베르베Louis-Charles Verwee(1832~1882)로 추정. 벨기에의 낭만주의
화가이며 알프레드 스테방스와 친분이 있었다.

** 1900년 파리 세계 박람회를 위해 파리 8구에 세워진 궁전이며 1902년부터는 미술관
으로 활용되고 있다.

쥘 뒤프레 「늙은 오크나무」(1870년경)
캔버스에 유채
32.1cm×41.5cm
미국 워싱턴 국립 미술관

예술가들로 채워져 있지. 아주 똑똑한 친구들이지만, 그림은 천편일률적이라네. 모두가 유행을 따라. 더 이상 개성이 없어. 모두가 그림을 그리고, 모두가 똑똑해.

쥘 뒤프레Jules Dupré*에 대한 존경으로 마무리하도록 하세. 내가 그를 항상 좋아하는 것은 아니지만, 그는 개성을 갖고 있거든.

친애하는 벗이여, 세상에는 화가가 너무 많고 전시회도 넘쳐난다네! 그러나 내 나이에 젊은이들 사이를 비집고 내 그림을 보여 주는 게 두렵지는 않아.

하지만 나는 전시회를 싫어한다네. 거기서는 누구도 그림을 제대로 판단할 수가 없거든.

_알프레드 스테방스

* 1811~1889. 프랑스의 풍경화가로 자연의 극적인 면을 묘사하는 것으로 유명했다.

XIV

인생은 짧고 예술은 길다

ARS LONGA

1

나는 여섯 살 때부터 사물의 형태를 그리는 일에 열정을 가졌다. 쉰 살이 되었을 때, 무한히 많은 디자인을 출판했다. 그러나 내가 일흔 살 이전에 만든 것은 아무 의미가 없다. 일흔세 살이 되어서야 나는 자연의 실제 구조에 대한 어떤 통찰을 얻었다. 동물, 식물, 나무, 새, 물고기, 곤충들에 대하여. 그러므로 나는 여든 살이 되어도 여전히 더 나아가고 있을 테고, 아흔 살이 되면 사물의 신비를 파악할 수 있을 것이다. 백 살이 되면, 나는 경이로운 사람이 될 것이다. 그리고 백열 살이면 내 붓의 모든 점, 모든 선이 살아있을 것이다!

_가쓰시카 호쿠사이

2

만약 하늘이 나에게 10년을 더 준다면… 딱 5년 만이라도 더 준다면… 나는 정말 훌륭한 화가가 될지도 몰라.

_가쓰시카 호쿠사이

3

예술가는 어떤 것도 배우는데 50년이 걸리고, 무엇을 하지 말아야 하는지 배우는데 50년이 걸리며, 단순히 하고 싶은 것을 거르고 찾는데 50년이 걸리고, 300년이 걸리네. 그리고 그게 완성되면 하늘과 땅 모두 그걸 필요로 하지도, 관심을 두지도 않을 테지. 글쎄, 나는 열심히 할 걸세. 다른 일은 할 수 없고 할 수 있어도 안 할 생각이니까.

_에드워드 번존스

4

만약 주께서 나에게 2년 더 오래 살게 해 주신다면, 나는 아름다운 무언가를 그릴 수 있으리라고 생각한다.

_장 바티스트 카미유 코로
(일흔일곱 살 때)

뤼카스 판레이던 「최후의 심판」(1526년 혹은 1527년)
패널에 유채
301cm×435cm
네덜란드 라켄할 시립 미술관

5

나는 내 침대를 전사자의 무덤으로 만들 것이다. 따라서 내
손에 연필을 쥐고 있는 것보다 더 좋은 자세로 죽을 수가 없다.

_뤼카스 판레이던Lucas van Leyden

6

안녕! 나는 내 친구 코로가 나로 하여금 그림을 그리게 할
새로운 풍경들을 발견했는지 보기 위해 위로 올라간다.

_샤를 프랑수아 도비니Charles François Daubigny
(세상을 떠나는 날 침상 위에서)

7

앞으로 많은 것들이 회화의 주제와 개선에 대해 쓰여질
것이다. 물론 내가 주목할 만한 많은 사람들도 나타날 것이다.
그들 모두는 이 예술에 대해 나보다 더 잘 그리고 더 잘 쓸
것이며, 더 잘 가르칠 것이다. 나는 내 결점이 무엇인지
알기에 내 예술을 매우 보잘 것 없는 가치로서 간직하고 있다.

그러므로 모든 이는 자신의 능력으로 내 잘못을 고치려고 노력하라. 나는 내가 더 나아질 수 있음을 알았기에 아직 태어나지 않은 훌륭한 대가들의 작품과 기술을 보는 게 가능했다. 아! 얼마나 자주 위대한 작품과 아름다운 것들을 보았는가? 이러면 마치 내가 깨어나지 않는 듯 보이겠지만, 그것들을 기억하는 순간조차 나를 떠났다. 좋은 작업은 좋은 조언을 필요로 하니, 배움을 부끄러워하지 말라. 또한 예술에 관한 조언을 듣는 사람은 자신의 손으로 무엇을 아는지를 증명해내는, 그 문제에 정통한 사람으로부터 조언을 얻어야 한다. 비록 어떤 사람이 조언을 할지는 모르겠지만, 네가 서둘러 자신을 즐겁게 하는 일을 해냈을 때, 그걸 별 판단력이 없는 둔한 사람들에게 보여 주는 게 좋다. 대체로 그들은 가장 잘못된 점들을 골라내며, 선을 완전히 넘는다. 만약 네가 그들이 진실이라고 말하는 것을 스스로 발견한다면, 작업을 더 잘하게 될 것이다.

_알브레히트 뒤러

안도 히로시게 「도카이도의 53경치 중 간바라」(1833년 혹은 1834년)
목판 인쇄
22.5m×34.9cm
대한민국 국립중앙박물관

8

동양의 도시에 붓을 놓고, 서양의 천국의 신성한 풍경들을
보러 간다.

_안도 히로시게安藤廣重
(세상을 떠나는 날 침상 위에서)

9

내가 지상의 명성을 얻었더라면, 미안했으리라. 사람이 가지는
자연의 영예는 그의 영적 영예를 너무 많이 손상시키기
때문이다. 나는 이득을 위해 아무것도 하고 싶지 않으며
아무것도 원하지 않는다. 나는 매우 행복하다.

_윌리엄 블레이크

윌리엄 블레이크 「연민」(1795년경)
수채로 마감한 인쇄
42.2cm×52.7cm
미국 메트로폴리탄 미술관

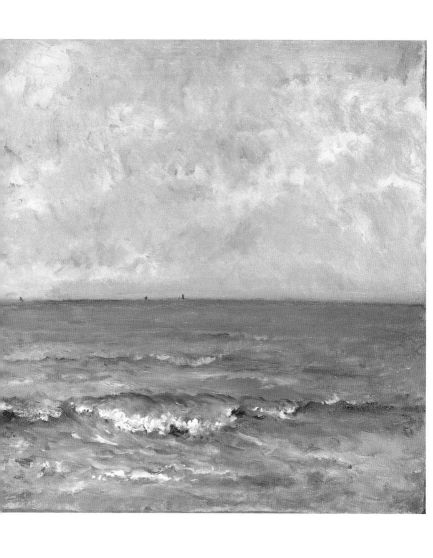

샤를 프랑수아 도비니 「바다 풍경」(1876)
캔버스에 유채
100cm×200cm
네덜란드 암스테르담 국립 미술관

필자순 목차(가나다순)

전파를 세웠다.

데이비드 윌키David Wilkie(1785~1841)_**156, 173, 196**
높은 대중적 인기를 누린 영국의 풍속화가이자 역사화가. 세밀하고
부드러운 초기 화풍에 비해 이탈리아와 스페인 여행에서 영향을 받은
후기 화풍은 두텁고 짙은 인상을 추구했다.

라파엘로Raffaello Sanzio(1483~1520)_**30**
이탈리아 우르비노에서 태어나 37년의 짧은 삶을 살았지만 유화와
프레스코화에 걸쳐 무수한 걸작을 만들어 르네상스 시대를 견인한
천재로 평가받는다.

레오나르도 다빈치Leonardo da Vinci(1452~1519)
_**14, 70, 75, 83, 127, 135, 178, 180, 186, 243**
르네상스를 대표하는 천재로 불리며 화가, 조각가, 건축가,
이론가로서 다양한 작품들과 그를 뒷받침하는 이론들을 내놓았다.

레온 바티스타 알베르티Leon Battista Alberti(1404~1472)
_**71, 153**
건축가이자 예술이론가이며 인문학자로 피렌체와 만토바 등지에
위치한 다수의 성당 설계를 맡았으며 방대한 양의 『건축론』을
집필하여 이후 바로크 시대 건축 공간 미학에 큰 영향을 줬다.

뤼카스 판레이던Lucas van Leyden(1489?~1533)_**259**
네덜란드를 대표하는 화가이자 판화가로 신동이라 불리며 일찌감치
작업을 시작했으며 알브레히트 뒤러의 영향을 받았으나 그만의
독창적인 세계를 만들어냈다고 평가된다.

미켈란젤로Michelangelo di Lodovico Buonarroti
Simoni(1475~1564)_**16, 98, 113, 127**
화가이자 조각가, 시인으로서 르네상스 시대를 대표하는 거장.

다비드 상과 피에타 상, 시스티나 소성당 천장화와 성 베드로 대성당 설계 등 무수한 예술적 업적을 남겼다.

사혁謝赫(?~?)_**24, 124**
중국 육조시대 남제(南齊, 479~502) 말기의 화가이자 화론가畫論家로 한번 보기만 하고도 얼굴 모습의 세부까지 정확히 묘사했다고 알려졌다. 저서『고화품록古畫品錄』으로 유명하다.

샤를 프랑수아 도비니Charles Francois Daubigny(1817~1878)_**259**
프랑스의 풍경화가로 원래는 살롱 스타일의 그림들을 주로 그렸으나 바르비종파와 접촉하면서 자연주의로 전환하였다. 하늘과 물의 묘사에 있어 섬세한 인상주의적 느낌을 줬기에 인상주의 화가들에게 지지를 받았다.

송적宋迪(?~?)_**243**
중국 북송(960~1127)의 문인화가로 진사에 올라 사봉랑, 분주지부 등을 역임했으나 화재 책임을 지고 파면되어 낙양에 은거하며 작품들을 만들었다.

시바 고칸司馬江漢(1747~1818)_**141**
일본의 서양화가. 초기에는 우키요에 화가였으나 네덜란드 문화와의 접촉을 통해 원근법과 명암법 등의 서양화 기법을 일본에 도입하고 에칭을 시도하는 등 일본 회화의 개혁을 추구했다.

아펠레스Apelles(?~?)_**108**
기원전 4세기경에 활동한 고대 그리스의 화가. 알렉산더 대왕의 궁전 화가였으며 그 외에도 이오니아, 아테네, 코린트 등 여러 지방에서 활동했다. 동시대 사람들에게 최고의 화가로서 압도적인 찬사를 받은 기록들이 있으나 현재까지 전하는 작품은 없다.

안도 히로시게安藤廣重(1797~1858)_**262**

일본 우키요에 판화의 대가 중 한 명으로 사무라이 집안에서 태어나
소방 일을 하면서 화가를 부업으로 삼았다. 우키요에 특유의
서정적이고 시적인 분위기를 극대화한 작품들로 명성이 높았다.

알브레히트 뒤러Albrecht Dürer(1471~1528)_**16, 68, 88, 259**
북유럽을 대표하는 화가로 문화적으로 다소 뒤떨어져 있던 북유럽에
르네상스를 가져온 인물로 평가된다. 이탈리아적 화려함을
수용하면서도 북유럽적인 엄격함과 절제미를 추구했다.

알프레드 스테방스Alfred Stevens(1823~1906)_**14, 254**
벨기에의 화가로 근현대 여성들을 우아한 모습을 포착한 작품들로
유명하다. 레지옹 도뇌르 훈장을 받았다.

앙투안 오귀스탱 프레오Antoine-Augustin Preault(1809~1879)
_**103**
프랑스의 조각가로 낭만주의적 방향성을 가졌으며 「학살」로 큰
주목을 받았다. 그러나 1830년 프랑스혁명의 활동가로 참여했던
일로 예술계 내부에선 비평적으로 낮은 평가를 받았으며 작업실이
파괴되고 작품들 중 상당수가 부서져 제대로 된 평가를 받지 못했다.

앙투안 조제프 비에르츠Antonie Joseph Wiertz(1806~1865)
_**33, 46, 73**
벨기에의 낭만주의 화가이자 조각가. 고전적인 아카데미즘을
계승하면서 낭만주의의 자유분방함을 드러내는 작품들로 명성을
얻었다.

에그론 룬드그렌Egron Sellif Lundgren(1815~1875)_**182**
스웨덴의 화가로 수채화로 명성을 얻었다. 영국 왕립 미술
아카데미의 회원이었으며 이탈리아와 인도에서 체류하는 동안 만든
이국적인 인상을 주는 작품들이 대표작들로 꼽히고 있다.

에드워드 번존스Edward Burne-Jones(1833~1898)
_31, 53, 123, 134, 137, 176, 208, 222, 237

라파엘 전파를 대표하는 영국 화가로 처음에는 신학을 공부했으나
로세티와의 만남을 계기로 화가가 되었다. 중세 기사도를 주제로
한 역사화와 윌리엄 모리스와 함께한 장식 예술 등에서 진가를
발휘했다.

에드워드 칼버트Edward Calvert(1799~1883)
_38, 61, 93, 100, 142, 208

영국의 화가이자 판화가. 초기에는 윌리엄 블레이크의 영향을
받았으나 후기로 가면서 고전주의적 성향을 보였다.

왕유王維(699?~759)_245

중국 당唐의 시인이자 화가. 당나라의 고위 관리를 역임하며
도회지와 전원 생활을 그린 서정시들로 두보와 이백과 겨루는
시인으로 평가되며 다양한 소재의 그림들과 수묵 산수화 등으로
남종화南宗畵의 개조로도 여겨진다.

외젠 들라크루아Eugene Delacroix(1798~1863)
_28, 29, 39, 77, 106, 120, 132, 162, 190, 210, 252

낭만주의 미술을 대표하는 프랑스 화가이자 이론가로 고전주의부터
아우르는 폭넓은 주제와 탁월한 역량으로 당대 최고의 화가의 지위에
올랐다.

외젠 프로망탱Eugene Fromentin(1820~1876)_21, 28, 40, 187

프랑스의 화가이자 소설가로 아프리카와 아랍인의 풍속을 그린 회화
작품들과 유일한 소설 작품인 『도미니크』로 알려져 있다.

윌리엄 다이스William Dyce(1806~1864)_37

영국의 화가이자 미술교육가로 라파엘 전파 화가들과 초기에 함께
활동했으며 다수의 역사화와 종교화 등의 대표작들이 있다.

윌리엄 모리스William Morris(1834~1896)_**39, 56, 64, 136, 154**
영국의 공예가이자 시인, 사상가이자 디자이너로 산업혁명에 반하여
수공업의 가치를 높이고자 했다. 또한 라파엘 전파 작가들과 협업한
다양한 생활미술품들과 아츠 앤드 크라프츠 운동을 통해 혁신적
디자인 개념과 사상을 제시했다.

윌리엄 블레이크William Blake(1757~1827)
_**20, 38, 73, 129, 204, 219, 262**
영국의 화가이자 삽화가, 시인으로 미려한 선의 구사와 난해한
환상성이 넘치는 작품들로 유명하다.

자크 루이 다비드Jacques-Louis David(1748~1825)_**75**
19세기 초를 대표하는 프랑스의 신고전주의 화가로서 고전주의가
가진 우아함을 새로운 접근법으로 더 단호하게 드러내며 양식의
발달을 이끌었다. 급진 공화주의자로서 프로파간다적 성향이 보이는
대표작들을 내놨다.

장 구종Jean Goujon(1510~1566)_**68**
프랑스의 조각가, 건축가로 양각의 대가로 불렸으며 고대의 양식과
르네상스 양식을 사실주의적 접근법으로 재현했다는 평가를 받는다.

장 바티스트 쥘 클라그만Jean-Baptiste-Jules
Klagmann(1810~1867)_**64**
프랑스의 조각가로 영국 예술계에 프랑스 예술인들의 노하우가
유출되는 걸 막기 위해 중앙예술연맹을 설립하였으며 최초의
명예회장을 맡아 장식 예술 산업을 발전시켰다.

장 바티스트 카미유 코로Jean-Baptiste-Camille
Corot(1796~1875)_**39, 83, 90, 92, 257**
19세기 풍경화를 대표하는 프랑스 화가로 자연주의와 이상주의를
섬세하게 추구한 작품들로 젊은 화가들에게 지대한 영향을 끼쳤다.

장 오귀스트 도미니크 앵그르Jean Auguste Dominique Ingres(1780~1867)_**72, 80, 116, 118, 126, 134**
19세기 프랑스 고전주의를 대표하는 화가로서 이탈리아에서의 장기 체류를 통해 습득한 고전 회화에 대한 지식으로 그리스 로마 시대의 조각들을 연상케 하는 엄격한 작품의 구사로 유명하다.

장 프랑수아 밀레Jean-François Millet(1814~1875)_**50, 66, 92, 247, 249**
폴 들라로슈의 제자로 수학하여 농민 생활을 특유의 사실주의적 접근으로 서정적으로 그려내 대가의 자리에 오른 프랑스 화가. 바르비종을 중심으로 활동한 바르비종파의 대표 화가로 여겨지며 만년에는 사회적으로 인정을 받아 레종 도뇌르 훈장을 받았다.

제임스 노스코트James Northcote(1746~1831)_**168, 187, 219**
영국의 초상화가이자 작가. 로열 아카데미의 회원이었으며 미술사와 예술가를 다룬 작가로서도 꾸준히 활동했고 2,000여 점에 달하는 방대한 작품들을 남겼다.

제임스 애벗 맥닐 휘슬러James Abbott McNeill Whistler(1834~1903)_**44, 63, 82**
미국에서 태어나 프랑스, 영국에서 활동한 화가로 그림 자체의 미학적인 면을 우선시하는 예술지상주의적 면모를 보였다. 판화가로서도 활발히 활동하여 460여 점 이상의 에칭을 만들었으며 추상회화의 발전에도 기여했다.

조지프 말로드 윌리엄 터너Joseph Mallord William Turner(1775~1851)_**240**
영국의 풍경화가. 사회적으로 불리한 조건들을 딛고 미술에 매진하여 열다섯 살에 왕립 미술 아카데미에서 전시회를 열 정도로 재능을 인정받았다. 유채와 수채화를 동시에 추구하며 빛의 효과에 천착하는 독보적인 작품 세계로 풍경화가로서 정점에 올랐다.

조지 클라우젠George Clausen(1852~1944)_**7**

영국의 화가로 인상주의의 영향을 받아 수채화, 에칭, 드라이포인트 등의 다양한 기법으로 회화를 시도하였으며 농촌과 농민 생활을 다룬 작품들로 유명하다.

조지 프레드릭 왓츠George Frederic Watts(1817~1904)_**24, 30, 46, 58, 204, 211, 215, 223**

영국의 화가이자 조각가로 평생을 런던에서 살았으며 우의적인 세계를 드러낸 작품들로 유명해졌다. 모더니즘 시대가 되면서 평가 절하 당했지만 시간이 흐르며 재평가되면서 거장으로 인정받고 있다.

존 에버렛 밀레이John Everett Millais(1829~1896)_**198**

어린 시절부터 일찌감치 미술적 재능을 인정받았으며 이후 라파엘 전파를 결성하여 활동했다. 그러나 후에 자신의 양식에 싫증을 느껴 라파엘 전파에서 탈퇴하고 삽화가, 초상화가로서 활동하며 상업적으로 큰 성공을 거뒀다.

존 컨스터블John Constable(1776~1837)_**100, 110, 232, 238, 245**

영국의 풍경화가로 근대 풍경화의 시초로 여겨진다. 자연에 대한 깊은 애정이 묻어나는 자세한 세부 묘사로 사후에 재평가 받으며 프랑스의 바르비종파에 큰 영향을 줬다.

존 크롬John Crome(1768~1821)_**235**

자연에 대한 정밀한 관찰을 작품에 반영하여 명성을 얻은 영국의 풍경화가. 노퍽 지방의 풍경화가들과 함께 노리치 미술가협회를 설립하여 풍경화가들을 육성하였다.

찰스 웰링턴 퍼스Charles Wellington Furse(1868~1904)_**137, 146, 215, 216, 224**

영국의 초상화가로 인물화와 말, 야외 생활의 묘사에서 높은 평가를 받는다. 인물의 자연스러움과 감각적인 공간감, 구성이 특징이다.

첸니노 첸니니Cennino d'Andrea Cennini(1360?~1427?)
_133,181
피렌체 태생의 이탈리아 화가로 화가로서의 활동 경력은 전해지나
현존하는 작품은 희소하며 저서인 『예술의 서Il Libro dell' Arte』로
더 유명하다. 이 책에서 그는 프레스코화와 템페라 기법, 원근법과
구도, 이탈리아 작가들의 화풍에 대한 설명 등을 담고 있다.

콩스탕 뒤티외Constant Dutilleux(1807~1865)**_151, 234, 250**
프랑스의 풍경화가로 초기에는 들라크루아의 영향을, 이후 코로와
만나며 코로의 영향을 받은 작품군을 만들었으며 바르비종파
화가들과도 교류했다.

테오도르 루소Théodore Rousseau(1812~1867)**_53, 141**
바르비종파를 대표하는 프랑스 화가로서 자연의 거대함과 거친
생명력에 심취하여 이를 표현한 작품들을 주로 만들었다. 초기에는
긍정적인 평가를 받지 못했으나 1948년을 기점으로 높은 평가를
받으며 당대 풍경화의 거장으로 올라섰다.

테오도르 샤세리오Théodore Chassériau(1819~1856)
_159, 184, 193, 234
프랑스의 화가로 초기에는 스승 앵그르의 영향을 받아 고전주의적인
성향을 보였지만 이후에는 들라크루아의 영향 속에서 고전주의와
낭만주의를 절충한 작품들을 만들었다.

토마 쿠튀르Thomas Couture(1815~1879)**_159**
프랑스의 화가이자 미술교육가로 마네, 피에르 퓌비 드 샤반 등의
거장들을 배출했으며 다수의 역사화들로 명성을 얻었다.
토머스 게인즈버러Thomas Gainsborough(1727~1788)**_192**
영국의 초상화가이자 풍경화가로 로코코와 자연주의가 결합된
화풍으로 큰 영향을 끼쳤다. 왕립 미술 아카데미의 창립 회원이기도
했으나 아카데미와의 관계는 그리 좋지 않았다고 알려져 있다.

티치아노Tiziano(1488?~1576)_**66, 150**

베네치아 화파를 대표하는 르네상스 화가로 초상화, 역사화, 종교화, 신화화 등에 있어 최고의 평가를 받았으며 독보적인 색채 사용으로 큰 성공을 거뒀다.

파시텔레스Pasiteles(기원전 1세기 경)_**146**

카이사르 시절의 고대 로마에서 활동한 그리스 조각가. 당시 로마는 그리스 조각의 모방과 계승에 대한 수요가 높던 시기였고 파시텔레스와 제자들은 공방에서 그러한 수요에 따라 작품을 만들었던 것으로 보인다.

페테르 파울 루벤스Peter Paul Rubens(1577~1640)_**75, 76, 206**

독일에서 태어나 벨기에에서 활동한 화가 겸 학자이자 외교관으로 17세기 초에 가장 영향력 있던 인물이었다. 대규모 공방을 운영하여 많은 부를 쌓았으며 특유의 유려한 화풍의 작품들을 다양한 국가의 귀족과 왕실에 제공하였다.

펠리시앙 롭스Felicien Rops(1833~1898)_**44**

벨기에의 화가이자 판화가, 꾸준히 풍자화를 만들었으며 세기말을 연상케 하는 그로테스크하고 에로틱한 주제의 작품들로 명성을 얻었다. 또한 벨기에 만화의 선구자로 여겨진다.

펠릭스 브라크몽Felix Bracquemond(1833~1914)_**34, 78, 81, 123, 222**

프랑스의 화가이자 판화가, 공예가로 독학으로 익힌 판화를 통해 당대에 판화 유행이 부활하게끔 조력했다. 또한 일본화들에서 영향을 받은 공예품들로 19세기 후반 유럽의 일본 미술 유행을 선도했다.

포드 매독스 브라운Ford Madox Brown(1821~1893)_**103, 240, 244**

선명한 색채감과 중세적 주제로 라파엘 전파에 큰 영향을 끼친

영국 화가. 독창적이라 여겨졌지만 오랫 동안 대중과 비평가에게
외면받았다. 윌리엄 모리스와 함께 가구 디자인과 스테인드글라스를
제작하기도 했다.

폴 위에Paul Huet(1803~1869)_**227**
프랑스의 화가이자 판화가로 영국 양식과 플랑드르 양식을 결합시킨
낭만주의 양식으로 유명했다. 1830년 혁명에 참여하여 정치
활동가로서의 삶을 살기도 했다.

프레드릭 레이튼Frederic Leighton(1830~1896)_**148**
영국의 역사화가이자 조각가로 아카데믹한 스타일을 보여줬으며
왕립 미술 아카데미 회장을 역임했다. 당대에는 큰 인기를 얻어 기사,
남작 작위를 받았다.

피에르 퓌비 드 샤반Pierre Puvis de Chavannes(1824~1898)
_**95, 110, 222**
프랑스의 화가로 이탈리아를 여행하면서 프레스코화에 영향을 받아
문학적이고 신화적인 주제를 보여 주는 화풍을 추구했다. 프랑스
국립미술협회의 공동창립자이며 회장을 역임했다.

헨리 푸젤리Henry Fuseli(1741~1825)_**14, 146, 247**
스위스에서 태어났으나 생의 대부분을 영국에서 활동하며 보냈다.
기괴한 초현실주의와 유려한 낭만주의가 결합된 독특한 화풍으로
미술계에 충격을 줬다.

편집자의 말

『예술가의 생각』을 처음 접한 것은 대략 2년여 전쯤의 일이다. 당시 형식주의 비평 이론에 관심을 가지고 책들을 뒤지다 보니 로저 프라이를 위시한 영국 비평가들과 접하게 되었고, 거슬러 올라가다 보니 시인이자 미학자였던 로렌스 비니언을 만나게 되었는데 그의 아내가 바로 이 책을 기획한 시슬리 마거릿 파울 비니언이었다.

비니언 여사는 인상주의 전까지의 사조에 속한 거장들의 말과 글 들을 엮어 이 책을 만들었다. 그녀가 단순한 명언 모음집을 만들려고 하지 않았음은 목차에서부터 드러난다. '예술가의 마음'에서부터 시작하여 예술의 작업 과정을 순서대로 배치하고 마지막으로 예술과 삶에 대한 목소리로 끝을 맺는 유기적 흐름의 구성은 이 책이 빌려온 말들의 모음을 넘어서 자체적 생명력을 가지려 의도하고 있음을 깨닫게 한다. 또한 대가들의 텍스트들 간의 변증법적 구성을 통해 주제들을 공유하는 방식으로 연결되어 있는 점 또한 엮은이가 이 책에 부여한 독창적인 생명력의 증거이기도 하다.

본서는 번역에 있어 원서의 방향성을 유지하되, 시작부터 완성 단계에 이르는 예술가의 의식과 기술적인 흐름에 보다 집중하여 감상자에게는 통일성을 갖춘 감상의 기회를, 창작자에게는 작업에 영감을 주고자 했다. 그 과정에서 원서에 있었던 주제들인 '회화에서의 시간의 효과', '이탈리아의 대가들', '북부의 대가들', '스페인 회화', '근대 회화'는 빠졌으며 그 내용들 중 일부는 다른 주제들에 편입시켰다. '회화에서의 시간의 효과'는 복원 기술이 고도로 발달한 현재에는 큰 의미를 갖기 힘든 내용이어서, 그리고 나머지 주제들은 예술가들끼리의 상호비평적인 성격이 강해서 전체적인 통일성을 떨어뜨린다고 판단했기 때문이다. 그러나 편집된 내용들 또한 이미 번역이 진행된 상태이므로 기회가 닿으면 향후 필요한책 블로그와 포스트 등에 업로드하여 웹에서 공유할 계획이다.

책을 만들며 엄혹한 역병의 시대에, 예술서가 어떤 의미가 있을지에 대한 생각을 자주 했다. 각 도판들에는 소장처를 적어놨지만, 이제는 그곳에서 실제 작품을 볼 수 있을지 짐작도 안 되는 상황이다. 하지만 이 위기 속에서도 가장 인간다운 것-예술의 추구 또한 그 일을 할 수 있는 이가 수행해야 할 의무 비슷한 게 아닐까 싶었고 그 생각이 이 오래 고민한 책의 마무리를 짓는 힘이 되었다. 책을 만드는 과정은 여느 때처럼 고통스러웠지만 즐거웠기에, 부족한 결과물로나마 같은 경험을 독자들 또한 누렸으면 하는 바램이다.

기획·엮은이

시슬리 마거릿 파울 비니언Cicely Margaret Powell Binyon

1876년 영국 미들섹스의 메릴본에서 태어났다. 1904년에 미학자이자 시인인 로렌스 비니언과 결혼하였고 세 딸을 두었다. 공저로는 『역사의 영웅들Heroes in History』, 편저로는 『예술가의 생각 The Mind of the Artist Thoughts and Sayings of Painters and Sculptors on Their Art』이 있다.

옮긴이

이지훈

1981년에 서울에서 태어났다. 대학교까지의 정규 교육 과정과 육군 보병 복무를 마치고 회사에 사무직으로 입사하여 어학 교육, 금융, 전기 전자, 교섭 분야의 업무를 수행했다. 현재는 퇴사하여 프리랜서로 활동하고 있다.

박민혜

인도에서 7년간 철학을 공부하고, 7년간 대기업에 다니다가, 다음 7년은 창작하는 삶을 살기로 했다.

이 도서의 국립중앙도서관 출판예정도서목록(CIP)은 서지정보유통지원시스템 홈페이지(http://seoji.nl.go.kr)와 국가자료공동목록시스템(http://www.nl.go.kr/kolisnet)에서 이용하실 수 있습니다.(CIP제어번호: CIP2020035399)

예술가의 생각

-고전 미술의 대가들, 창작의 비밀을 말하다

초판 1쇄 발행 | 2020년 9월 19일

지은이 | 레오나르도 다빈치 외 61인
기획·엮은이 | 시슬리 마거릿 파울 비니언
옮긴이 | 이지훈·박민혜
펴낸이·책임편집 | 유정훈
디자인 | 김이박
인쇄·제본 | 두성P&L

펴낸곳 | 필요한책
전자우편 | feelbook0@gmail.com
트위터 | twitter.com/feelbook0
페이스북 | facebook.com/feelbook0
블로그 | blog.naver.com/feelbook0
포스트 | post.naver.com/feelbook0
팩스 | 0303-3445-7545

ISBN | 979-11-90406-02-4 03600